158公分的 陽子小姐

catch 087

158公分的 陽子小姐——韓國日本媳

作者：田上陽子
譯者：盧鴻金
責任編輯：韓秀玫
美術編輯：何萍萍
法律顧問：全理法律事務所董安丹律師
出版者：大塊文化出版股份有限公司
台北市105南京東路四段25號11樓
www.locuspublishing.com
讀者服務專線：0800-006689
TEL：(02) 87123898　FAX：(02) 87123897
郵撥帳號：18955675　　戶名：大塊文化出版股份有限公司
版權所有　翻印必究

總經銷：大和書報圖書股份有限公司　　地址：台北縣新莊市五工五路2號
TEL：(02) 8990-2588 (代表號)　　FAX：(02) 2290-1658
排版：天翼電腦排版印刷股份有限公司　　製版：瑞豐實業股份有限公司
初版一刷：2005年2月
初版二刷：2005年7月

ISBN 986-7291-19-0
定價：新台幣250元
Printed in Taiwan

158公分的陽子小姐

圖文 田上陽子

序言

在漢城漸入暖春，陽光明媚的一天，意外地接到一個電話：「陽子的漫畫想不想出一本書？」

那時我正在一個叫日本語.com（www.ilbono.com）的日語學習網站中，以「外國人看韓國」爲主題，連載我自己畫的拙劣漫畫。打電話給我這樣一個生手，是多麼勇敢、無謀，又了不起的出版社啊！我不管周圍「馬上就會絕版」的聲音，立刻感謝並接受出版社的提議，用網頁中曾公開的一些漫畫，再加上一些漫畫和隨筆完成了這本書。

我和丈夫是1995年在中國留學時認識的，經過韓國和日本的遠距戀愛，2001年在韓國結婚。在一個既遙遠又相鄰的未知國度裡生活，每天都有連續不斷的尷尬、歡笑和驚奇上演。正當我想把自己的心情分享給別人時，恰好獲得日本語.com的連載機會，我從未畫過漫畫，卻開始畫起四格漫畫。

連載的過程當中，得到諸多會員的意見，眞的很高興。一個只有在韓國生活三年半的新人，把自己的實際經歷和聽到的故事用漫畫呈現，多少會有些誤差，也或許會有很

多韓國人看了之後，覺得不太愉快，但我真的很高興大家能以寬容的心胸，接受我的漫畫。在生活中尋找漫畫題材的同時，我本人也越來越熱愛韓國這個國家。

老實說，這是一本對人生沒有任何幫助的書，也是視野狹窄的個人看法，絕對不代表整體日本人的想法。但是大家看到這本書，如果可以對關心日本，或對理解在韓國奮鬥、求生存的外國人有所幫助的話，那麼我就心滿意足了。

最後，我要真心感謝嚴格的經紀人兼校對者兼讀者——多情的老公、時常給我溫暖鼓勵的韓國和日本親人、給我許多點子，並在一旁提供建言的韓國及日本的朋友、給我連載漫畫機會的日本語.com的同仁，還有不斷激勵、鞭策我的日本語.com的會員和給我出版機會，與我一同完成艱苦工作的韓國小種子出版社的同仁們，以及海外的出版社和讀者們。

真心感謝你們！

2004年1月
田上陽子

目錄

「啊！連那個地方也要搓嗎？！」

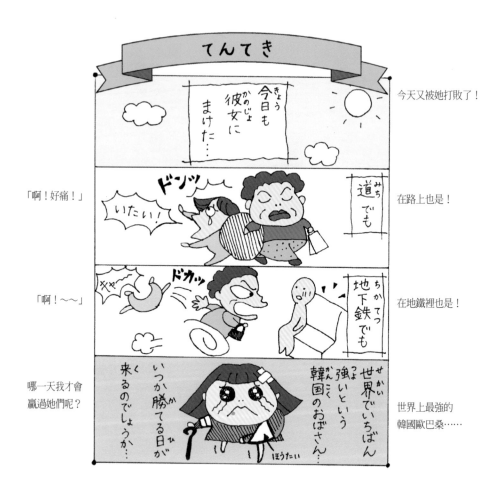

天敵

　　在我的漫畫中，歐巴桑這個角色經常登場，因為自從我來到韓國後，最常讓我感到震驚的正是韓國的歐巴桑。

　　來到韓國以後，經常被力道強勁的歐巴桑嚇到，日本的歐巴桑雖然類似，但以力道而言，我認為遠遠不及韓國的歐巴桑。看到她們無論何處，擠推、衝撞別人的樣子，常令我非常生氣，有時很想問問她們活得這麼忙、這麼趕，究竟是為了什麼？

　　但當我來到韓國一段時間，某種程度上習慣韓國的生活後，我發現韓國歐巴桑具有群體性，十分坦率，而且古道熱腸的人相當多。一旦熟悉了，很多歐巴桑對我這個嫁到外國來的人就像對待家人一樣親切，我也經常覺得感恩不已。

　　可是在日本，「歐巴桑」的稱呼主要是指中年女性而言，所以剛結婚時，公寓警衛管我喊「歐巴桑」時，內心其實相當難過，因為我還是一個有夢想的小姐啊！當然也可以說這是一個微不足道的文化差異，但對女人而言，就跟皺紋一樣，是個非常敏感的問題，但我心想，既然現在我已成為韓國歐巴桑的一員，就要成為一個受人敬愛的歐巴桑。

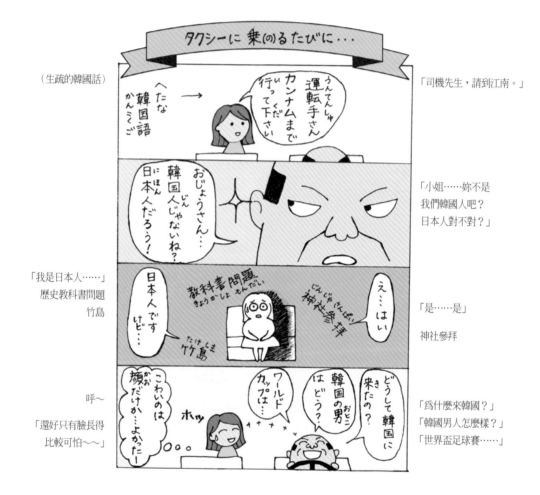

12

每次坐計程車的時候

　　現在我的臉皮變得比較厚，也喜歡聽司機先生說有趣的見聞，但我剛來韓國的時候，卻經歷過相當多的事件。

　　有一天我回家的時間已晚，好不容易衝上最後一班地鐵，正暗自慶幸時，卻發現乘客們全部都在中途某站下車，而不是在終點站，仔細聽廣播內容，才知道此站似乎是該次地鐵的終點站。在陰暗的地鐵站裡打電話給我先生時，我幾乎快哭了出來，他卻要我自己到地鐵站外面攔計程車回家。

　　我匆忙跑出地鐵站時，發現外面已經有數十個人跑到車道上等計程車，我仔細觀察別人的動作後，也跟他們一樣，大喊自己的目的地，但計程車卻只從我前面不斷經過。

　　後來終於有一輛計程車靠近我，聽了我的目的地後，比著OK的手勢。萬歲！我太高興了，因此立刻坐上計程車，可是司機先生並不立刻出發，而是在同一個地方繞行尋找新的乘客。為什麼？為什麼？望著跳錶不斷增加，第一次經歷韓國「合乘」制的我，臉色開始發青。

　　過了四十分鐘，全員才「集合」完畢，但旁邊都是陌生人，看著逐漸增加的金額，我開始心跳加速，這計程車費是各自分擔？還是最先乘坐的人付全部的錢？後來按照司機先生的解釋，我付了一個人的費用後下車，幸好類似這樣緊張的乘車事件到目前為止沒有再經歷過。

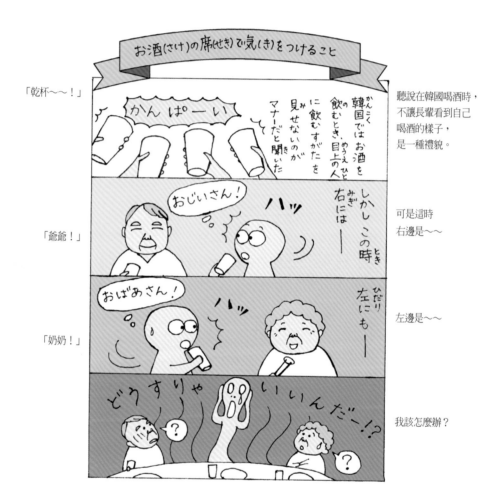

「乾杯～～！」

「爺爺！」

「奶奶！」

聽說在韓國喝酒時，
不讓長輩看到自己
喝酒的樣子，
是一種禮貌。

可是這時
右邊是～～

左邊是～～

我該怎麼辦？

酒席上應注意事項

　　在日本或中國喝酒的時候，不管有沒有長輩或晚輩在，都是看著前方一起喝，這在韓國也是固有的禮儀吧？可是剛到韓國來的時候，看到掩口喝酒的人時，我懷疑，到底有什麼見不得人的事情？不會是自己一個人喝著好喝的東西吧？後來習慣之後，覺得這種竭盡所能尊敬長輩的精神十分偉大。

　　只是這種禮儀在喝酒時適用，但喝果汁時是否直接喝就好了？喝香檳時也要掩口喝嗎？那麼在喝看起來像酒，卻沒有酒精成分的飲料時，又該如何？在愉快的酒席上執意要問這種麻煩的問題，一定很討人厭，所以我盡量在心底暗暗苦思。

　　所謂「習慣」真的很可怕，最近我和別人喝酒，碰杯後，會很反射性地轉身喝下，但是在與日本人聚會、喝酒時，也習慣性地轉過身去，旁邊的日本人十分驚訝，反而問我發生了什麼事？類似這樣將其他國家的禮儀套用在另一個國家時，只會被認為是奇怪的人而已，這點不能不注意。

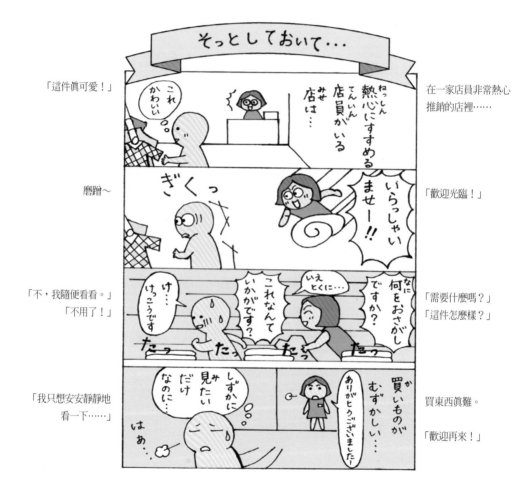

16

別管我

　　韓國雖然有很多賣衣服的店，但出乎意料地，我很難找到喜歡的衣服，雖說樣式與日本相似，但畢竟國家不同，顏色和花紋都存在著微妙的差異，而且體型不同，常常找不到合適的衣服。

　　在韓國經常覺得韓國人的身高比日本人高，158公分的我搭乘客滿的地鐵時，確實覺得日本和韓國的「視覺高度」不同。在日本，我的眼前可看到男士的後頸，但在韓國只能看到男士的肩膀，不知是不是受到心情影響，總覺得韓國地鐵的扶手特別高，有好幾次抓得我肩膀差點兒抽筋。

　　由於韓國女性都穿高跟鞋，所以看起來更高，尤其韓國女性的腿從膝蓋以下相當直挺，真是令人羨慕。我在日本算是標準身高，但常常羨慕個子高的朋友，來到韓國之後，總覺得自己變成身高很矮的小朋友，尤其韓國與日本不同，好像大家都特別喜歡高個子的女生，無形之中有種吃虧的感覺。

　　因為納悶，所以我開始著手調查，根據2002年國際調查資料，韓國17歲男性的平均身高是173.3公分，女性是160.9公分；與此相較，日本男性是170.7公分，女性是157.9公分……哇！差了三公分呢！嘿嘿嘿！我的直覺還是正確的。唉！可是無論我如何高興，在韓國被視為小朋友的命運還是不會改變的。

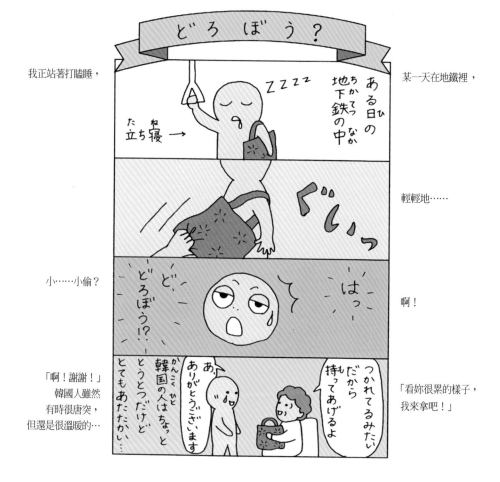

我正站著打瞌睡，

某一天在地鐵裡，

輕輕地……

小……小偷？

啊！

「啊！謝謝！」
韓國人雖然
有時很唐突，
但還是很溫暖的…

「看妳很累的樣子，
我來拿吧！」

18

小偷？

在日本的電車裡，沈重的東西一般都會放在地面上，因此看到韓國有位子坐的人幫陌生人拿行李的情景，會覺得非常新鮮，特別是在客滿的車裡，需要站很久的時候，有人幫忙拿行李更是一件非常值得感謝的事。

不知從何時開始，我也開始想像：「是啊！每次都是別人拿我的行李，下次我一定要先開口！」可是真正到了那個時候，說出「我幫你拿吧！」實在是很不好意思，時間的掌握相當重要，而且還需要足夠的勇氣。

有一天，終於機會來了，在客滿的公車裡，我好不容易有個座位，旁邊站著一個抱著行李的小姐，我在心裡暗自練習了五次才開口。

「嗯……我……我幫妳拿。」「喔！謝謝！」

耶！我終於做到了！這樣我似乎也真正成為韓國社會的組成份子之一。

可是她的行李卻出乎意料地重，橫著擺、豎著擺都不能抱住，只好放在我的腿上，啊！我看不到前面……，而且車子轉彎的時候，行李老是滑向旁邊的男士。

後來那位男士終於說話了，「還是我來吧！」「啊！對……對不起！」結果變成我開了口、行李卻是那位男士拿的局面。別提想對人親切了，反倒麻煩了別人，我也深自反省，以後一定要先觀察一下自己是否能拿得動行李再開口。

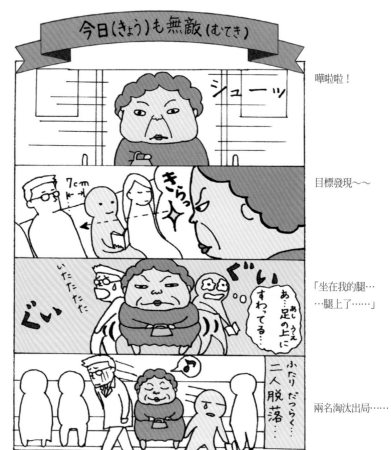

今日(きょう)も無敵(むてき)

嘩啦啦！

目標發現～～

「坐在我的腿…
…腿上了……」

啊～疼啊！
擠進去！
擠進去！

兩名淘汰出局……

今天也沒敵手

さわらぬ神(かみ)に たたりなし。

意義：搔癢別弄了個大包

鬼神也不碰的話，就不會惹麻煩。

凡事敬而遠之的話，就不會惹禍上身。

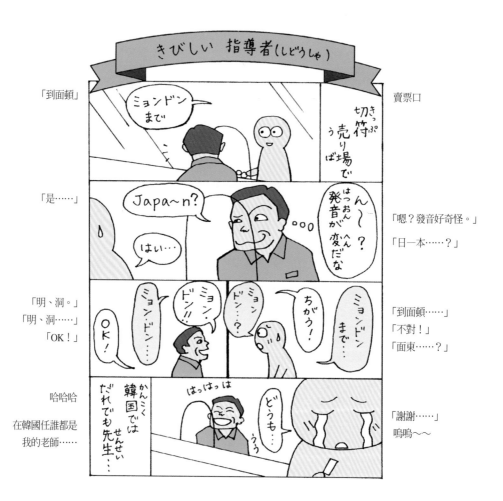

嚴格的指導者

除了「明洞」以外，對我來說還有很多很難發音的地名，尤其是漢城二號線的「新村」站和「新川」站更難。所以即使是對賣票的職員說非常短的目的地時，也會緊張得好像參加口試一樣。

搬家到郊外後不久，有一次我獨自去地鐵的售票口，假裝是在當地住了很久的人，用自以為熟練的口音說「到某某站」，但是好像有什麼不對勁，賣票職員完全沒有聽懂我蹩腳的發音。

「嗯？」只見他兩眼放出光芒，緊緊盯著我的臉說：「不是我們國家的人吧？」

「是的，我是日本人。」我一說完，賣票的職員就對著麥克風大聲的說：「歡迎到我們小站來！！」

整個地鐵站裡迴盪著職員的聲音，大家都一直瞧著我，讓我的臉一下子都變紅了，但是在一個陌生的地鐵站裡，人們如此歡迎一個心情忐忑不安的外國人，還是讓人覺得非常高興。

搓澡

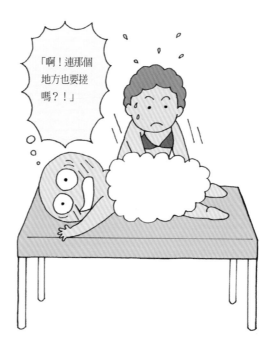

素っ裸は恥ずかしいけど，一度はまるとやめられない。

在別人面前光溜溜的，雖然讓人覺得很害羞，
但是只要有過一次搓澡的經驗，
就再也沒有辦法停止了。

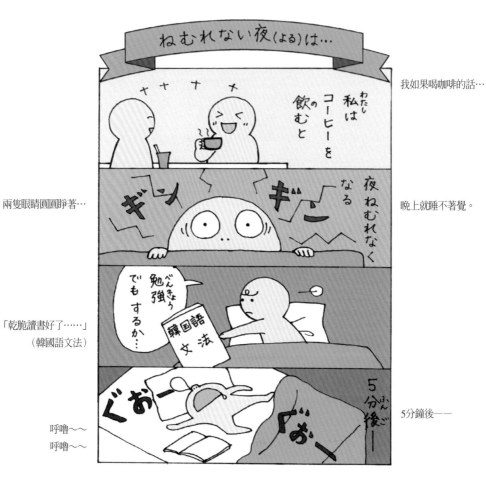

我如果喝咖啡的話⋯

晚上就睡不著覺。

兩隻眼睛圓圓睜著⋯

「乾脆讀書好了⋯⋯」
（韓國語文法）

5分鐘後——

呼嚕～～
呼嚕～～

不成眠的夜裡

我喜歡在韓國居住的原因當中，有一項就是因為韓國幾乎沒有地震。日本是地震發生頻率很高的國家，我自己也有很多半夜睡到一半，被地震驚醒的經驗。日本從很久以前，就有「地震、打雷、火災、父親」四種東西最為可怕的俗諺，為了預防大地震，每年學校都會進行防災訓練，也有很多家庭為了預防萬一，準備了許多避難用品。

在韓國很幸運，不用為夜裡的地震擔心。如果不喝咖啡或紅茶的話，我都可以睡得很沈。有一個夜裡，突然覺得搖搖晃晃的，便一骨碌地爬起來，但那其實只是一輛大卡車從我家前面經過而已。

韓國的生活就是令人如此安心。但突然有一天夜裡被驚醒，音量相當大的警報聲持續地迴響，公寓裡的民眾不知道出了什麼事，都爬起來看外面，但是幾分鐘以後，聲音就靜止了。

聽老公說，那是從前為了緊急通告類似北韓的飛機襲擊等，在非常時期使用的警報，已經很久沒聽過了。雖然可能是突然故障所發出的聲音，但是第一次聽到非常時刻使用的警報聲，仍然足以讓人們極度不安，這時我才真切的感覺到我的確是身在韓國。

涼爽的秋風～！

「喀～～」

如果沒有吐痰的人
就好了……

漢城秋天的楓葉
非常美麗。

湛藍的天空～！

「啊～真是一個
爽快的清晨啊！」

「呸！」

28

秋天

　　在漢城，我最喜歡的季節是初夏。因爲經過漫長的冬天，那些孤單、殺風景的街景在春天降臨時，漸漸渲染上春色，五月左右，所有的樹木一起綻放新芽，無論是人、樹，都充滿著生氣。

　　秋天的漢城也讓人不能放棄，平常淡霧彌漫的天空，在下過雨後的第二天，空氣特別清新，可以清楚地看到遠山，風和人不知爲什麼都變得異常舒暢。韓國的旅遊手冊上也說4～5月、9～10月是最好的旅遊季節。

　　嗯！日本最適宜旅遊的季節在什麼時候呢？（←當然沒有人問我。）按照我的判斷與經驗，我會推薦櫻花盛開的春季。夏天去的話，可以看到許多大型的慶典活動和煙火表演；而日本也像韓國一樣，山群四處可見，所以秋天的楓葉也相當美；冬天一邊欣賞雪景、一邊泡露天溫泉，也是不可錯過的。以地點來分類，自然景色最壯麗的是北海道，想購物或玩的話是東京，想深入體會日本情懷的話，要去京都、大阪、奈良等地，想去南方看大海的話，要去琉球……嗯！值得去看的地方眞多啊！雖然我不是旅行社的人，但是不知爲什麼，在寫這段文章的時候，我也想動身去旅行了。

無用的干涉

　　來韓國之前就常聽人說，到了韓國更切身體會到，韓國人眞的非常努力學習，果眞是知識大國啊！眞的，日本人在地鐵裡，大部分都是看報紙或漫畫，與其相較，一大清早就開始學習的韓國人怎麼這麼多啊？

　　根據我三年來搭乘韓國地鐵或公車時，偷偷地（？）調查研究結果顯示，除了韓文書以外，好像讀英文書（教科書）的人最多了，最近學習中文和電腦知識的人也在增加當中。

　　如果偶爾發現有讀日文書的人，我會覺得很高興，會很想走到他前面，滿懷感激之情地輕輕擁抱他（當然我不是變態）。爲了想讓他們知道我的心情（「這裡有眞正的日本人～，有什麼想問的嗎？」），我會毫無理由就打開一本文書看，當然從學習者的角度而言，我一定是個不正常的人。

　　你會問我在車上讀什麼書吧？我主要是讀日文小說。因爲如果讀韓文書的話，很快就會睡著。有時候，別人會看出我是日本人，因而與我攀談，那時我會特別高興，但是如果用英語與我交談的話，我會相當難堪。眞的不是炫耀，我已經好多年沒有使用過英語了，其實我也不應該看小說，而應該像韓國人一樣，學習英語才對。

ところ 変(か)われば…

在日本被歸類為
蔬菜的小蕃茄……

「啊？蔬菜可以當作
飯後水果？」

在韓國……
「這是飯後水果。」

「嗯…顏色雖然
很漂亮…」

刨冰裡也有

「啊～！！」
眞是不同啊！

蛋糕上也有

地方改變的話

ところ 變(か) われば 品(なし)變わる。

意義：地方不同的話，風俗、習慣、語言等都會隨之不同。

　　這種不協調感要怎麼說明才好呢？

　　舉例而言，把小黃瓜當做飯後點心端出來，或者是放進紅豆冰裡，或者是放在蛋糕上面，想像一下這些情況，大概就能理解了。

　　當知道幾十年來一直被認爲是蔬菜的東西，到了別的國家全然不同時，心靈的衝擊是非常大的。舉例而言，我現在所受到的衝擊，就好像是得知從小仰慕的那個鄰家帥哥，在學校只是一個愚笨的鄉巴佬一樣。這個比喻不知恰當否？

神奇的技術？

　　韓國的市場相當宏偉，日本雖然也有市場，但我從來沒去過這麼大的市場，所以更被它的氣勢所震懾。

　　即使在深夜裡，市場也依舊明亮、繁華，從全國各地聚集而來的買東西和賣東西的人的力量互相撞擊著，路邊攤的食物、中藥材、衣服等各種東西的味道混合在一起，市場整體儼然是一個巨大的生命體，稱呼它為不夜城也相當合適，而那些把龐大行李頂在頭上走來走去的老婆婆們，也真的是十分了不起！

　　我偶爾也想去買皮衣，但是半夜去的話，無論是體力，或是精神，都不佳。結果白天去了，人們反而都非常安靜，市場也好像睡著了一樣，喪失了活力，真令人不敢相信這個市場和夜晚那個充滿生命力的市場是同一個地方。

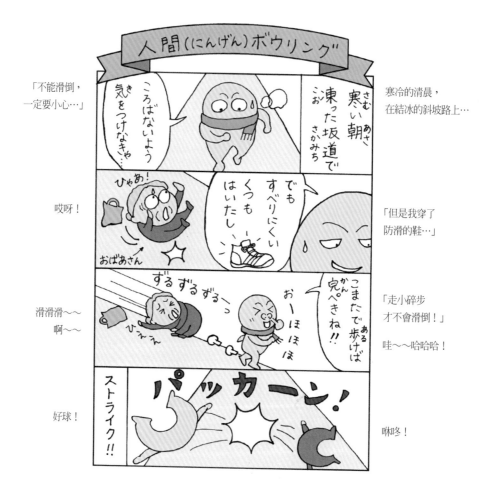

人肉保齡球

　　我在韓國生活的第一年冬天，冷到幾乎被凍死，因為東京冬天的氣溫不會低於零度以下，但是那年韓國的氣溫幾乎降到了零下20度左右。我第一次經歷到那種連鼻孔都被凍住的感覺，更遑論走在結冰的暗路上，一邊走一邊被凍得半死，當然這是第一次體會到的寒冷。陽台上的洗衣機也結冰凍住，得灑上熱水才能解凍。

　　只是冷還沒有關係，如果颳起好像要把人身體割開的風，實際感受到的溫度還會大幅降低，而且因為太冷，眼淚還會不由自主地流下來。陽光照不進來的巷子裡，上次下的雪已經結冰，在融化之前，又下了一場雪，結果變成了厚厚的冰層，如果就這樣走的話，一定會滑倒，然後被凍死；然後上面又積上雪，等到屍體被發現的時候，不就已經是明年春天了嗎？

　　是啊！向韓國人學習吧！將圍巾一層層纏在脖子上，不露出一點空隙，穿上防滑的膠底鞋，走路一定要走碎步。嗯！不錯，這麼一武裝之後，就算走很陡的斜坡也不用擔心了！

　　但是我只注意自己腳下，卻忽略了背後，一位老奶奶摔倒後，竟發生「連環車禍」…，上次一起從斜坡上滾下來的那位老奶奶，不知如今是否安然無恙？

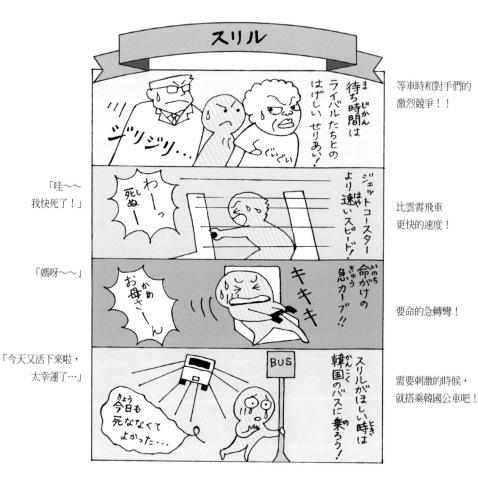

等車時和對手們的
激烈競爭！！

「哇～～
我快死了！」

比雲霄飛車
更快的速度！

「媽呀～～」

要命的急轉彎！

「今天又活下來啦，
太幸運了…」

需要刺激的時候，
就搭乘韓國公車吧！

刺激

在韓國第一次坐公車的情景，直到現在還記憶猶新。

從前就聽說韓國跟日本一樣，交通問題非常嚴重，每天早晚，上、下班的時間可不是普通塞車。只是不知道韓國公車的司機們技術這麼好，無論是在狹窄的街上，或是車子塞得滿滿的路上，永遠以各種姿態，高速地鑽來鑽去，以這種速度和技術來開車，居然能夠不發生事故，實在是讓人吃驚。

我非常喜歡乘坐遊樂場的雲霄飛車，在韓國的公車裡也可以充分體會那種刺激。等公車時，與其他乘客暗中較勁的緊張感，備覺生命受威脅的速度感，車門關上之前，想要儘快下車的焦慮感…

以前覺得坐公車可怕，現在反倒成了一種樂趣。如果車速比平常稍微慢一點，我竟然還會覺得無趣，看來我已經習慣了韓國生活。

在公車裡，常會意外發生一些相當有趣，甚至可以作爲漫畫題材的連續劇，如果您在公車上看到有人流著口水睡覺，那個人也許就是我喔！

手機自由功能

ひとりごと？いえ，ただ今電話中…

自言自語？不，現在通話中。

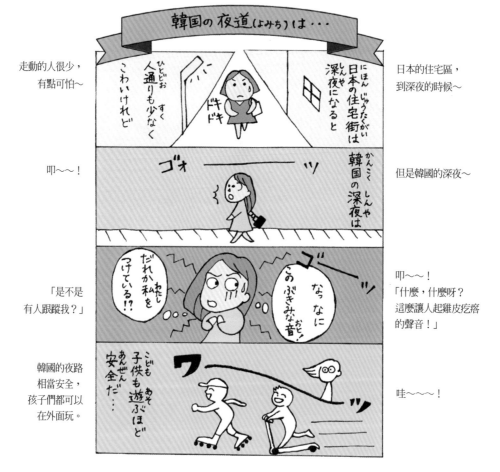

走動的人很少，
有點可怕～

叩～～！

「是不是
有人跟蹤我？」

韓國的夜路
相當安全，
孩子們都可以
在外面玩。

日本的住宅區，
到深夜的時候～

但是韓國的深夜～

叩～～！
「什麼，什麼呀？
這麼讓人起雞皮疙瘩
的聲音！」

哇～～～！

韓國的夜路

　　韓國人無論大人、小孩，在晚上都似乎很有精神。

　　雖然可能因居住地區而有不同，但在我家附近，晚上就有很多人來來往往，孩子們一直活動到很晚，還坐著各家補習班的巴士去上課，在附近的江邊，有很多做運動的人、一起出來散步的家庭、遛狗的人，讓我慶幸自己住的社區這麼安全。

　　我小時，每天晚上九點左右就得上床睡覺，一直到現在，只要超過十二點，就睏得不得了，所以我非常羨慕那些晚上還很有精神的人，因為覺得好像醒著的時間越長，人生就越長。

　　韓國上班族的飯局第二攤、第三攤是必然的，但到第四、第五攤，就有些讓人吃驚了。問他們沒有公車或地鐵了怎麼辦，他們回答說有計程車啊！又問如果連計程車也坐不上怎麼辦，他們說在三溫暖或旅館住一夜，隔天再從那裡直接上班，這聽起來就更讓我吃驚了。

　　怎麼會這麼強壯呢？大蒜的力量？泡菜的力量？韓國的謎語真是看不到謎底啊！

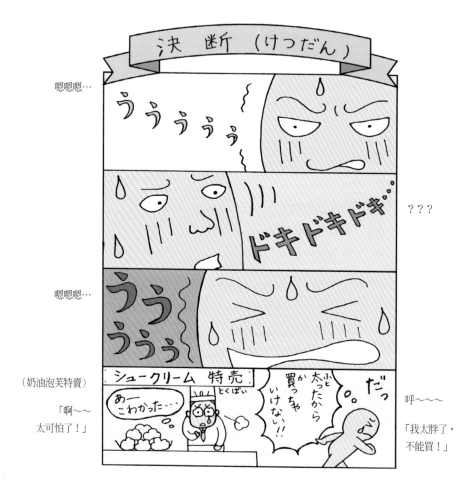

嗯嗯嗯…

嗯嗯嗯…

???

（奶油泡芙特賣）

「啊～～
太可怕了！」

呼～～～

「我太胖了，
不能買！」

決斷

　　我非常喜歡吃奶油泡芙和蛋糕這類西點，所以它們是我死前，最想吃的三種食物中的兩個，至於現在最喜歡吃的則是壽司（參考啦！）。醬蟹肉也是我最愛吃的十種食物之一，但是在死前，是否有閒工夫挖蟹肉還是個疑問。

　　吃奶油蛋糕時，口感是細細的、軟軟的、不太甜，放進嘴裡好像就融化了，真是太幸福了。在韓國雖然已經發現了適合我口味的蛋糕，但是因為太貴了，所以一直在極力忍耐。太久不吃蛋糕，我就容易鬱悶，會看到奶油蛋糕的幻影，甚至產生在夜裡想起奶油蛋糕而無法成眠的嚴重症狀。

　　在日本時，有一次和朋友向公司請假，去海邊的高級飯店，享用了一次假日不營業、非常知名的蛋糕自助餐。味道好、香氣好、樣子也好！那種一邊吃著各式各樣、費盡心思切成的小塊蛋糕，一邊喝著紅茶的優雅時間，真讓人難以忘懷。只是我的胃納太小，只吃了八塊蛋糕，所以直到現在還留著遺憾。

　　也曾經有人跟我說，嘴巴那麼饞，就乾脆自己做嘛！但我總以得不到的東西，更讓人有夢想，更覺得浪漫為藉口回絕了。

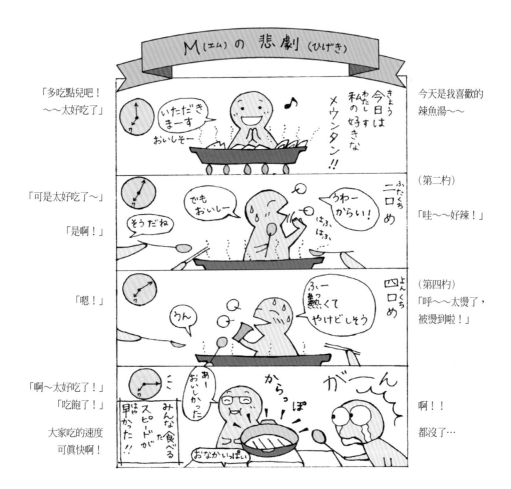

「多吃點兒吧！
～～太好吃了」

今天是我喜歡的
辣魚湯～～

「可是太好吃了～」
「是啊！」

（第二杓）
「哇～～好辣！」

「嗯！」

（第四杓）
「呼～～太燙了，
被燙到啦！」

「啊～太好吃了！」
「吃飽了！」

大家吃的速度
可真快啊！

啊！！
都沒了…

M（辣魚湯）的悲劇

　　韓國人吃東西的速度真是很快，無論是熱的、辣的、還是涼的，都非常快。所以吃熱的或辣的東西時，只要我稍微停頓一下，就已經是在其他人有滋有味吃完飯之後了。

　　這幅漫畫是我在吃辣魚湯時的真實情景。辣魚湯是我喜歡的韓國料理之一，我原本不太能吃辣，但在熟悉了辣味後，就深陷在辣魚湯的美味裡而無法自拔。

　　辣魚湯不僅辣，舌頭還有被燙到的感覺，所以讓我和其他人用相同的步調吃，那完全不可能。雖然流汗認真吃，但還沒吃幾口，轉眼間鍋子就見底了，當其他一起吃的人意猶未盡地吃完，開始擦汗時，我的眼淚都要流出來了。嗚～嗚～

　　原本我吃東西的速度很慢，為了在韓國生存，速度已變得相當快了（但是和韓國人比還是慢）。最近回到日本，和朋友們一起吃飯時，常常會因為比朋友們早早吃完而覺得不好意思，所以現在吃飯時，都會先暗中觀察周圍情況之後，再用相同的速度一起吃。

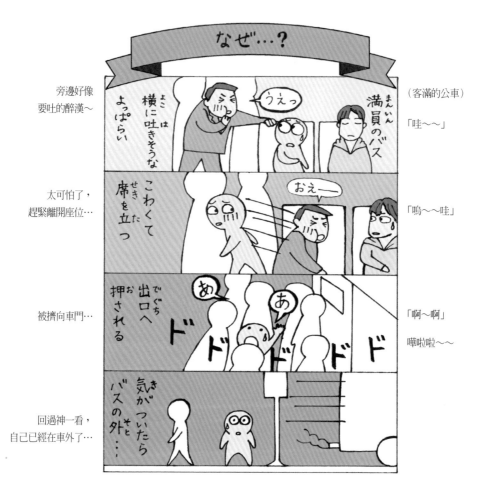

旁邊好像
要吐的醉漢～

太可怕了，
趕緊離開座位…

被擠向車門…

回過神一看，
自己已經在車外了…

（客滿的公車）

「哇～～」

「嗚～～哇」

「啊～啊」

嘩啦啦～～

為什麼？

　　那時和老公在一起，但公車裡的人實在太多，所以只好分開坐。看到被下車人潮擠下車的老婆，在車門關上之前，還在大聲呼喊著老公的名字，別說同情了，老公看著我這邊，獨自一人在捧腹大笑！！

　　當我竭盡全力追到下一個停車站牌前，看著從車上走下來的老公，他還在大笑。

　　這真是一個悲傷的回憶。

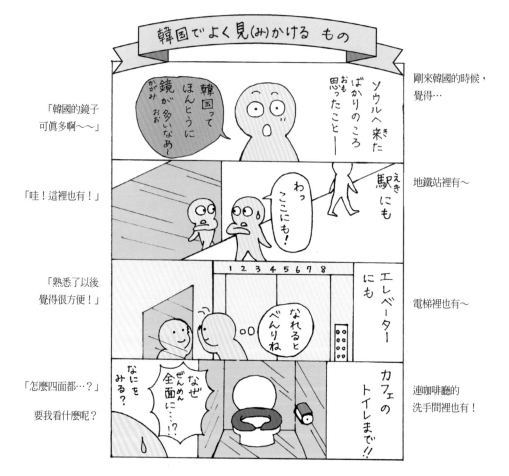

「韓國的鏡子
可真多啊～～」

「哇！這裡也有！」

「熟悉了以後
覺得很方便！」

「怎麼四面都…？」
要我看什麼呢？

剛來韓國的時候，
覺得…

地鐵站裡有～

電梯裡也有～

連咖啡廳的
洗手間裡也有！

50

在韓國經常看到的東西

　　與標題相反，我問老公「在日本最常看到什麼？」，丈夫回答說「拉麵店、壽司店、校服裙子非常短的女學生、烏鴉、腳踏車」。除了吃的東西以外，就是裙子…，唉！老公關心的事不就是那樣…。的確，日本的烏鴉多到連日本人也有些害怕，腳踏車也好像比韓國多很多，不知道是不是因為公車比韓國少所致。

　　在日本，從孩子到老人都常騎腳踏車，我在學生時代，也是在腳踏車上貼著名字，騎車上學。因為常和朋友們在上課之前超速騎到學校，所以還曾得到過腳踏車飆車族的外號。超市或公共場所都有停放腳踏車的地方，不管怎麼說，騎腳踏車不但方便，還可以運動，最重要的是不會造成大氣污染，在各個層面都有幫助。

　　但是韓國騎腳踏車的人之少，讓我覺得很驚訝。我們的鄰國——中國也是腳踏車大國，為什麼在韓國卻那麼不普遍？路不好騎車？地下道多？還是儒家思想的影響？

　　在韓國常騎腳踏車的日本朋友對我說，經常有韓國人對她說「女人如果常騎腳踏車的話，不能生孩子。」我聽了這話，差點從椅子上摔下來，真的嗎？可是全世界都這樣騎啊…雖然不知道是真是假，但還是讓人擔心啊！

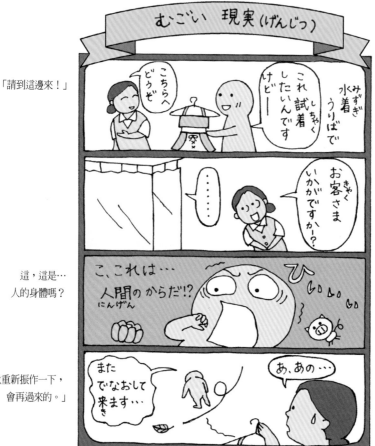

「請到這邊來！」

泳裝賣場

「我想試穿這件！」

「請問您覺得
怎麼樣？」

這，這是⋯
人的身體嗎？

「我重新振作一下，
會再過來的。」

「我說這位客人⋯」

悲慘的現實

　　不知道是不是因為最近都沒出去玩，只在家裡專心做事，牛仔褲明顯變緊了，雖然自己安慰自己：「牛仔褲洗了的話，一定是會變小的～」，但是往鏡子裡一照，牛仔褲好像在說：「已經到了纖維的極限了」。雖然我不想承認，但是坐著打電腦工作越久，屁股變得越大，自己也好像變成一個軟墊了。

　　剛來韓國時，可能是生活不適應的緣故，即使吃了很多，體重也直線下降。而從前在中國留學，因為吃中國菜，不管怎麼運動，身體就像氣球一樣胖起來，所以那時還以為類似泡菜這種辣的韓國料理有減肥的效果呢！

　　看到初來韓國，日漸消瘦的我，老公和長輩們都說：「不行、不行，一定要胖點！」我也因為不是特別想減肥，就使勁吃，拜此之賜，胃就漸漸撐大了。

　　但是胖了三、四公斤之後，某一天，老公用一種近似厭惡的眼光看著我說：「胖子，現在夠了。」

　　唉！怎麼可以這樣！！我是拳擊手嗎？如果可以隨意地讓體重增減的話，我也不用這麼辛苦了。已經變大了的胃現在叫它怎麼辦？我的辯解也沒有意義，直到今天，牛仔褲還是在大喊救命啊！

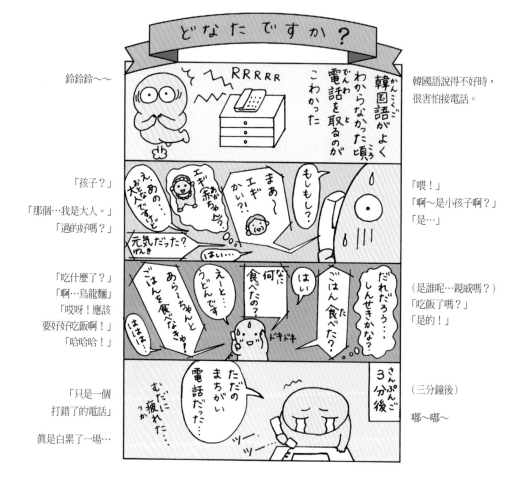

54

是誰啊？

在韓國有很多不可思議的事情，其中之一是打錯的電話特別多，無論是手機還是家裡的電話，都常會有打錯的電話。

雖說打錯了是沒有辦法的事情，但是打錯的人問完：「是某某人家嗎？」之後，這邊一回答：「不是」，那邊就把電話哮嚓一聲掛掉了。實在很令人生氣，至少也應該說聲：「對不起～」吧…當然大部分的人還是會道歉。

更不可思議的事情是，當我說「不是某某家」以後，經常還有人問我：「那你是誰啊？」問我是誰？我還想問你是誰呢！

這幅漫畫當然也是實際的情況。對外國人來說，老人的韓國話聽起來真的很難，要將全身的神經集中在耳朵，努力回答不認識的老奶奶的各種問題。「孩子啊！叫媽媽聽！」「媽媽？」這時候才知道打錯了，掛斷電話後，自己發了好長一段時間的呆，突然覺得很好笑，就自己大笑了一陣子。

蠶蛹

あのにおい,あの姿…
何年經っても食べられない恐怖の食べ物…

那個味道，那個樣子…就是過了多少年，
也絕對沒法入口的恐怖營養食品…

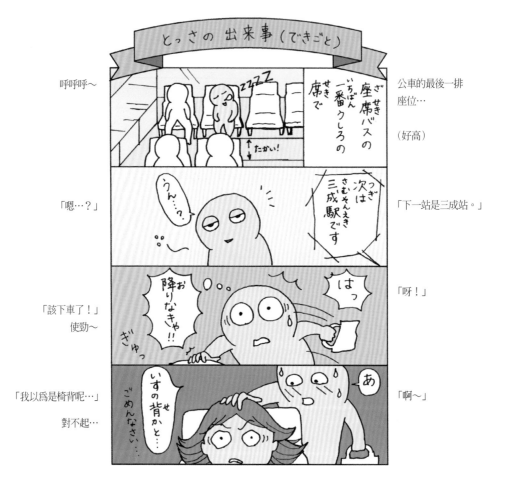

瞬間的事件

　　人在著急的情況下，會瞬間不知道怎麼做才好。

　　不久以前坐地鐵時，就在門要關上之前，一位老爺爺從月台的階梯上跑下來，一邊大叫「等一下！」，一邊朝著正要關上的門跑來，大家都認為晚了的那一刹那，隨著老爺爺「喔！啊！」的聲音，他的拐杖尾端被夾在門中間，但門還是無情的關上了，車裡的乘客都忘了吞口水，一直盯著被夾在門中間的拐杖尾端。

　　這時，地鐵出發了，急著抽出拐杖的老爺爺，啊！怎麼辦？但是連想「究竟老爺爺和拐杖的命運會怎樣？」的時間都沒有，拐杖就輕輕地被抽了出去，地鐵開始移動，老爺爺呵呵笑的樣子也漸行漸遠，車內的人這才都覺得鬆了一口氣，韓國老人的元氣好像都很旺盛啊！

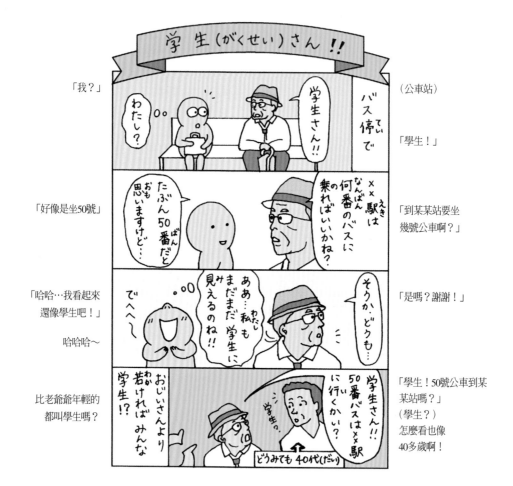

學生！

在韓國，無論怎麼躲著藏著，都一定會被問到年齡，乾脆我自己就招了吧！不騙人，我是1.9.7.2年生的，沒錯，我就是屬鼠的！呼…

在韓國初次見面的人互問年齡的習慣，是在語學堂學到的，但是剛剛認識，想要開始談點什麼的時候，就突然被問到「您的年齡是…？」這樣的問題，感覺總會有些唐突。沒有辦法，因為在這裡有著尊敬長者的文化，但是一想到是用年齡，而不是以個性來判斷「我」這個人，還是覺得有點悲哀。

進入三十歲，有的男人說：「女人一旦過了三十就完了」，我說我已經結婚了，他又會說：「女人一旦成為歐巴桑就完了」。為什麼我才剛開始的燦爛三十歲已經結束？而且不是「尾聲」，而是用「完了」來強調？真討厭！

我常想起那些漂亮的韓國小姐們結婚後，為什麼會變成俐落的歐巴桑？是不是那些男人的思考方式和態度造成的呢？又或者是說「完了」的男人周圍，有很多那樣的女人？可是美麗的、優雅的中年歐巴桑，還是很多啊…

我有一位漂亮的日本朋友曾經這樣回答問她年齡的男人，讓人覺得非常好笑。

「你希望我說幾歲好呢？」

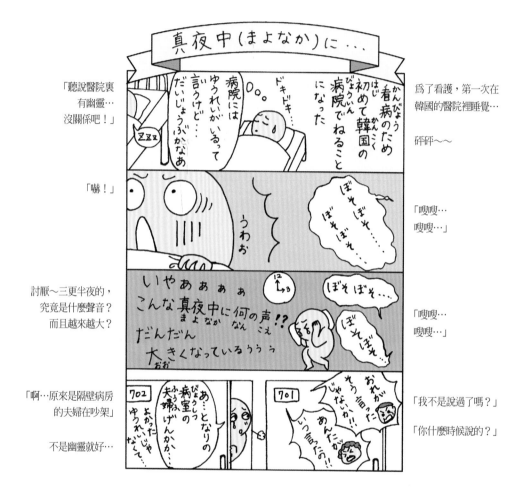

真夜中（まよなか）に…

「聽說醫院裏有幽靈…沒關係吧！」

為了看護，第一次在韓國的醫院裡睡覺…

砰砰～～

「嚇！」

「嗖嗖…嗖嗖…」

討厭～三更半夜的，究竟是什麼聲音？而且越來越大？

「嗖嗖…嗖嗖…」

「啊…原來是隔壁病房的夫婦在吵架」

不是幽靈就好…

「我不是說過了嗎？」

「你什麼時候說的？」

半夜

老公突然生病，住進了附近的綜合醫院，而且不知道什麼時候才能出院，我倆懷著不安的心情收拾行李後，來到醫房，我看見床邊有一張可以折疊的簡易床。

我：「睡這床可不舒服了，是誰睡的啊？」

老公：「親愛的，是妳！」

我：「我…我？」

我這時才知道，韓國的醫院大部分都是家屬住在醫院照顧病患，所以在病床旁都備有簡易床。果然是有家族文化傳統的國家啊！在日本的醫院裡，一般是護士照顧病患，在夜裡，外面的人是不許留在醫院的，兩國的文化差異真是讓人驚訝。

我第一次在醫院裡睡覺，更何況是不熟悉的韓國醫院，夜裡的醫院，除了遠處的呻吟聲和偶爾的咳嗽聲外，相當寂靜。老公因為接受治療，所以非常累，早就睡著了，而我在不熟悉的地方不但睡不著，眼睛還滴溜溜地轉，越來越有精神，在這種時候，腦海裡閃過的都是恐怖電影的畫面。

突然，看到病房門的小玻璃窗上，一位老爺爺正看著這邊。我一動都不敢動，過一會兒門開了，進來的老爺爺說話了，「啊！走錯了！」，原來他是隔壁房的病患。

小小的契機1

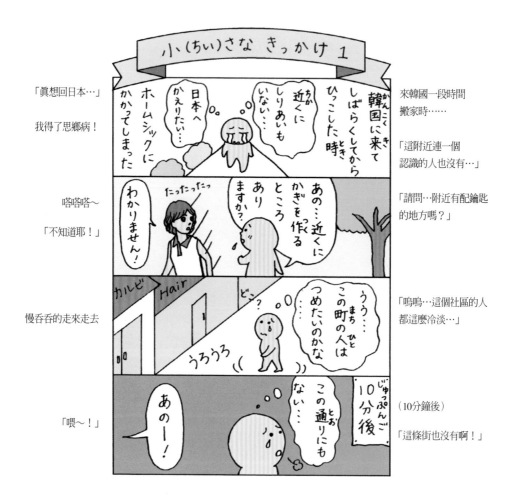

小小的契機2

是我剛才問路的
那位小姐

「您從剛才開始
一直在找嗎？」

「這樣啊！」

那時托她的福，
我的思鄉病也
不藥而癒了。
謝謝……

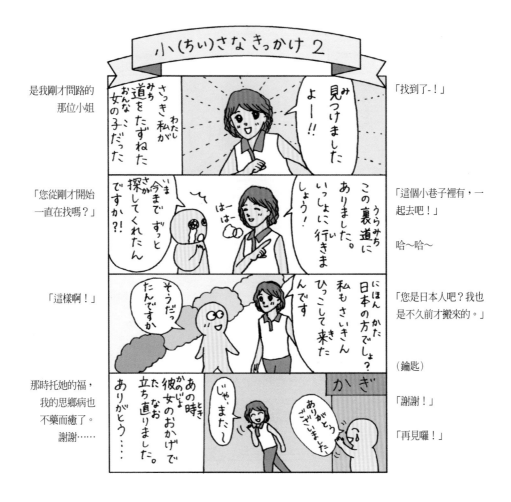

「找到了-！」

「這個小巷子裡有，一
起去吧！」

哈～哈～

「您是日本人吧？我也
是不久前才搬來的。」

（鑰匙）

「謝謝！」

「再見囉！」

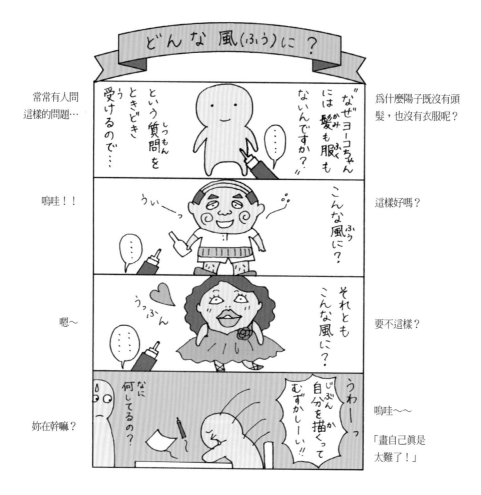

什麼樣子才好呢？

　　漫畫裡我的樣子，大部分都是光頭赤裸，所以常會有一些疑問或不滿的聲音傳來：「為什麼沒有頭髮呢？為什麼不穿衣服呢？」其實我有著比大海還深的理由。

　　從圖上看，到底是男是女？是大人是孩子？是哪國人？或者到底是不是人都不知道，對！這就是我要說的重點。也就是說，沒有任何成見，只是單純地欣賞漫畫的內容。我有時也會回答，沒有男女老少的區別，沒有國家人種的差異，只客觀地看單純的漫畫，然後引起共鳴，除此以外，我別無所求，而且這樣，我也覺得畫得有意義。其實真正的原因是因為嫌麻煩，而且我畫的不好，每次畫的時候，臉和樣子都不同。

　　但是在容許我連載漫畫的日本語.com網頁中，會員們不但不恥笑我，反而常常為我加油，連我寫錯的韓國字也親切地幫我改正，我只能說非常感謝。

　　對於接受我拙劣漫畫韓國人的寬廣胸懷，我是非常驚訝！

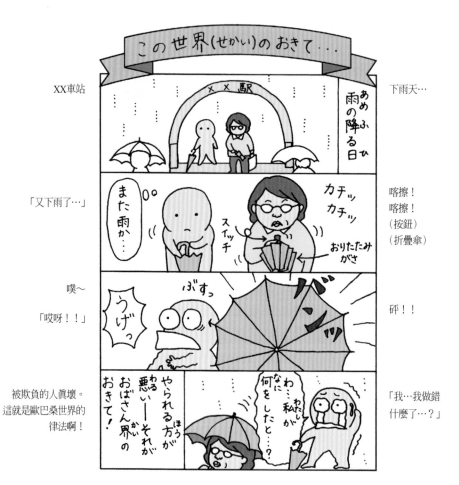

這個世界的法則

一寸先は 闇（いっすん さきは やみ ）

意義：一寸之前的黑暗，人們甚至不能預測一寸前的事情。
　　　（一寸約等於3.03公分）

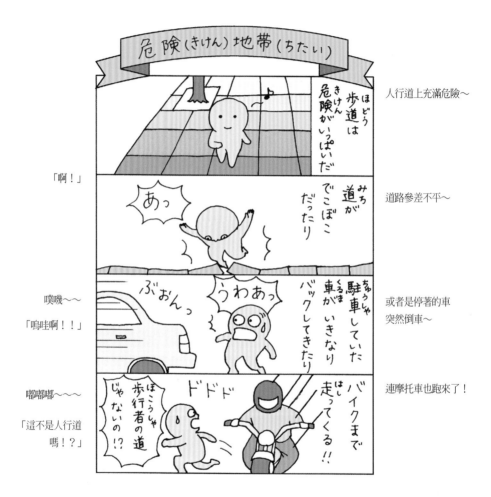

人行道上充滿危險～

「啊！」

道路參差不平～

噗磯～～

「嗚哇啊！！」

或者是停著的車
突然倒車～

嘟嘟嘟～～～

「這不是人行道
嗎！？」

連摩托車也跑來了！

危險地帶

　　雖然不是什麼值得誇耀的事情，但我經常摔倒。有很多人可以證明，正和我邊走邊聊天時，我突然就從他們的視野中消失了，回頭一看，我正在路上趴著呢！雙腿是血的情況也不是一次兩次了，和朋友在一起時還好，要是自己一個人跌倒，那種丟臉的程度，只有經歷過的人才能知道。

　　像我這樣年紀的人竟然常常摔倒，到底是怎麼原因？關於這個深奧的問題，有很多奇怪的傳聞在我周圍蔓延：例如因為不看路走路、身體太重，腿支撐不住、腳關節疏鬆、要不然就是頭有點大等……

　　我自己以為，大概是學生時代，腳踝曾經在運動中受過傷的緣故。在人行道上，只看腳下走路雖好，但因為要躲避前後左右冒出來的各種危險物品（摩托車、汽車、穿溜冰鞋的狂飆兒童等），而必須經常環視360度，實在是太困難了。

韓國餐廳

很多小菜!

泡菜

煎蛋

豆腐

野菜

自助 奶精 加糖 黑咖啡

咖啡也是
免費!

韓國の食堂に行けば，量が足りないということはありえない…

去韓國餐廳吃飯，不可能有菜量不足的情況。

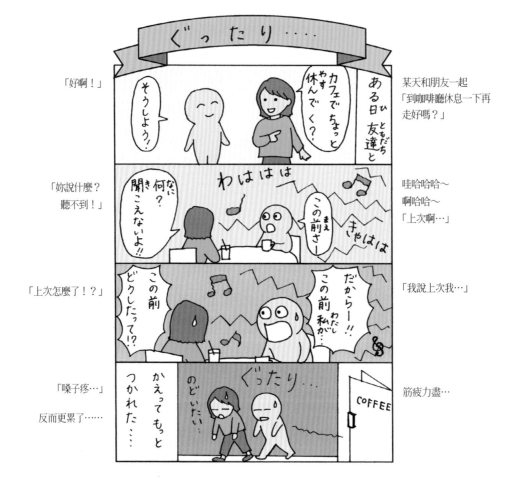

某天和朋友一起
「到咖啡廳休息一下再
走好嗎？」

「好啊！」

哇哈哈哈～
啊哈哈～
「上次啊…」

「妳說什麼？
聽不到！」

「我說上次我…」

「上次怎麼了！？」

筋疲力盡…

「嗓子疼…」

反而更累了……

筋疲力盡

　　韓國人比日本人聲音大的人多，至少在我周圍看到的情況都是如此。或許是因為用腹腔呼吸的緣故，韓國人的發聲非常好，喝酒以後，音量似乎更大了。我還聽說過，打架的時候聲音大的一方會贏，雖然不知是真是假，但天生柔弱的我還真有點羨慕呢！

　　正因為如此，在韓國的聚會場所非常嘈雜，如果再加上把音樂放得很大聲，那就更沒有說話的必要了。我說話的聲音聲音很小，無論再怎麼大聲嘶吼，在對方看來，也不過就像金魚不停在張嘴，結果，明明沒怎麼說話，卻好像在KTV裡唱了好幾個小時，累得實在受不了，最後不得不離開。

　　在日本聲音稍大都會招來白眼，日本與韓國家庭的平均電視音量有很大不同，我也聽說因為電視音量吵架的韓、日夫婦很多。我突然對於兩國聲音感覺的差異充滿興趣，迫切地想立刻著手進行調查研究，但因為忙的關係延到下次吧！

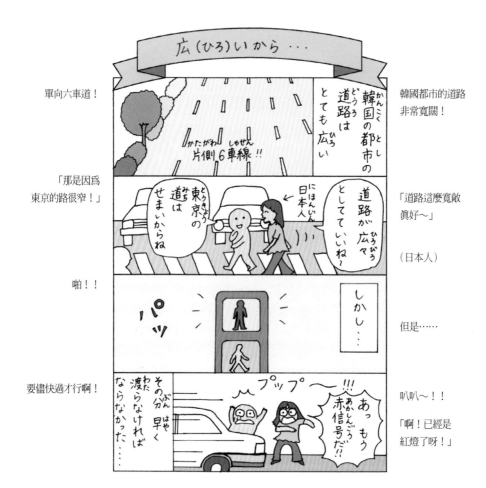

單向六車道！

「那是因為
東京的路很窄！」

啪！！

要儘快過才行啊！

韓國都市的道路
非常寬闊！

「道路這麼寬敞
真好～」

（日本人）

但是……

叭叭～！！

「啊！已經是
紅燈了呀！」

因為寬敞

　　韓國經過整頓過後的大馬路，寬闊得讓人心胸舒暢，新綠的季節裡，道路兩旁樹木的葉子一起泛著光芒，煞是好看。

　　但缺點正是因為太過寬敞，還沒走完斑馬線，通行號誌就變成紅色的了。大人都覺得費力，那麼帶著孩子的媽媽或者老人家不就得全速快跑才行了？要是在馬路中間摔倒了，那可怎麼辦？我現在開始為自己的老年生活感到不安了。

　　我在韓國開始開車後，對寬敞的馬路有了更實際的感受。從前我住在東京郊外，單向道路大部分是1～3條車道，但在韓國的道路，有很多單向6條車道以上，全部加起來是12條車道。啊！我不太會變換車道，所以在這樣的馬路上，就算變換了車道也覺得離我要去的那條車道線很遠，而且因為車道夠多，所以很多車隨意變換亂成一團，非常可怕！

　　聽說韓國在緊急情況時，馬路可以作為飛機跑道，在這麼寬的馬路上，就算是降落飛機也未嘗不可啊！

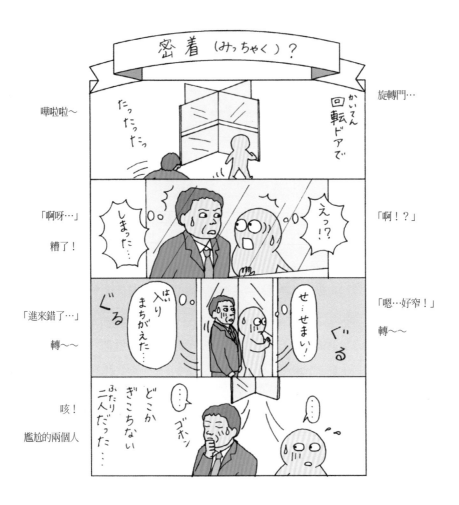

密合

袖（そで）すりあうも 多生（たしょう）の 縁（えん）。

意義：兩人交錯時，彼此衣袖輕輕掠過，這也是前生的緣分。
　　　細小的事情也是前生的緣分。

難道和那位先生前生也有緣分…

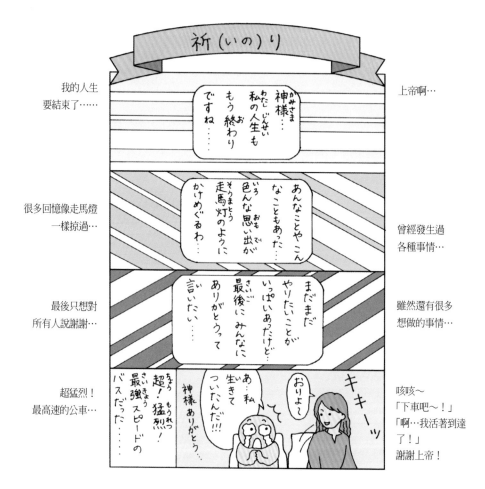

祈禱

這是在司機狂亂駕駛的公車上，坐在最前排時發生的一段小插曲。

本來想要好好欣賞風景才挑了這個位置，可是坐了一分鐘以後，我就開始後悔了。司機陸續超越曾並駕齊驅的車輛，像在高速公路上獨行一般，我感覺時速至少高達200公里，驚險地鑽來鑽去，變換車道。當然，還不忘經常辱罵旁邊慢吞吞的車輛。轉彎時，由於速度太快，車子的重心好像完全集中於一邊的輪胎上。中途上車的女學生因為剛上車就突然出發，無法掌控平衡感，於是在通路上跌倒，甚至連滾帶爬地從我身邊過去。

我的眼睛瞪得老大，過一會兒才知道恐怖是怎麼一回事，看著前方真是可怕，一定要緊閉雙眼才能稍微降低一些恐懼感。這時第一次感受到死亡的可怕，回想到目前為止的人生，實在是短暫而又漫長啊！

悄悄地睜開眼睛，我看到前方要下車的車站，全身的力氣好像一下子全沒了。車站因為淚水的關係變得有些模糊，用兩條還在顫抖的腿從車上下來時，我下定決心要更加珍愛生活，並且再也不要坐最前面的座位…

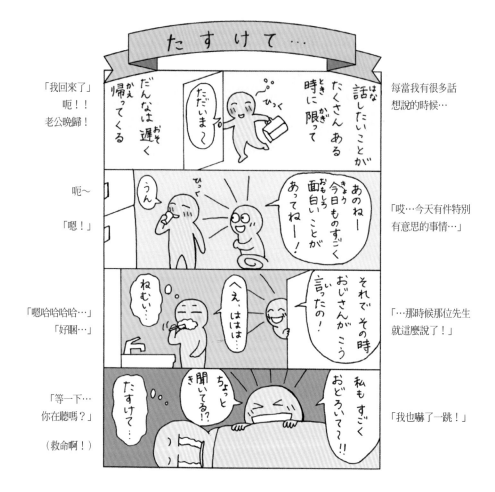

救命啊！

　　我和我老公是95年去中國留學時認識的，常有人問起我們是怎麼開始交往的，我總是說，同班的老公像個追星族似的一路窮追猛打才追到我的，而老公卻持相反論調，說我像鬣狗一樣，執拗地追求他，所以我們一直爲此糾纏不清，歪曲事實的當然是老公，我眞傷心！

　　我和我老公相遇時，雖說是不同國家的人，但是價值觀相似，在一起很自在，就連開玩笑的水準也相同。後來聽說他也是從小看漫畫，隨著書中情節又哭又笑地長大，眞沒想到會有這樣的共同點。

　　因爲感受相同，所以他現在成爲我歷經千辛萬苦，才得以完成的漫畫和文字的監督者。因爲他會非常冷靜地說出：「沒意思，離譜！」。因此無法加以連載的漫畫實在也很多，絞盡腦汁、用我貧乏的韓國語寫出來的文章，也得經過老公非常嚴格的審查。

　　我們有一個夢想，希望有一天能開一家漂亮的漫畫屋，雖然最有可能的結果是我們兩個人都終日沈浸在漫畫中，而把生意拋在腦後。

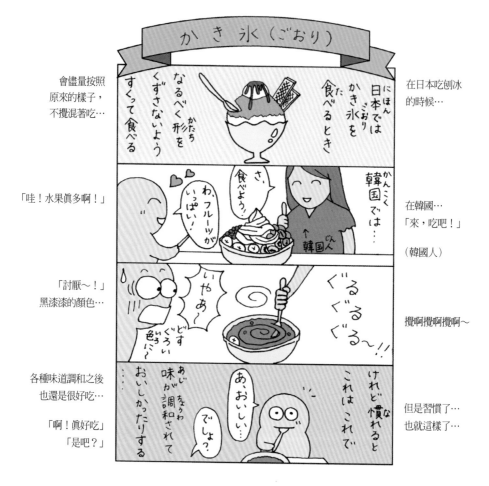

かき氷（ごおり）

在日本吃刨冰的時候…

「哇！水果真多啊！」

在韓國…
「來，吃吧！」
（韓國人）

「討厭～！」
黑漆漆的顏色…

攪啊攪啊攪啊～

各種味道調和之後
也還是很好吃…
「啊！真好吃」
「是吧？」

但是習慣了…
也就這樣了…

會儘量按照
原來的樣子，
不攪混著吃…

84

刨冰

郷（ごう）に 入（い）れば 郷に 從（したが）え。

意義：到別的地方要遵循那個地方的習慣。[入鄉隨俗]

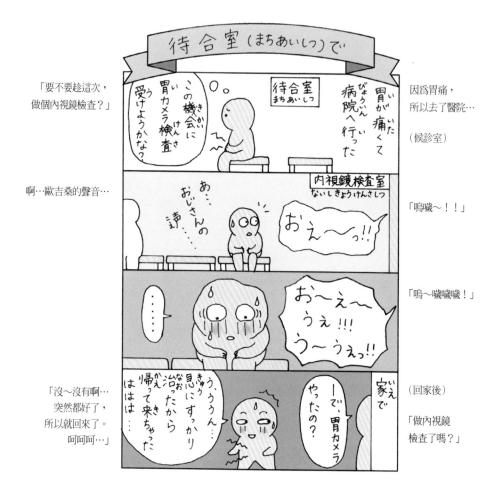

因為胃痛，
所以去了醫院…

（候診室）

「要不要趁這次，
做個內視鏡檢查？」

啊…歐吉桑的聲音…

「嗚嘁～！！」

「嗚～嘁嘁嘁！」

「沒～沒有啊…
突然都好了，
所以就回來了。
呵呵呵…」

（回家後）

「做內視鏡
檢查了嗎？」

候診室

到目前為止，我所聽過的內視鏡檢查體驗談，還沒有一個是好的，全部都是抱怨疼得跳腳、胃受傷等等，如果有可能的話，是一生當中最不想嘗試的事情排行榜第一名。

但是胃越來越疼，「胃癌」的單詞，每天在眼前晃動。勉強去了醫院，正好聽到檢查中的歐吉桑那好像從地獄傳來的喊叫聲，因為太害怕了，所以只好逃出醫院。

可是如果在語言能通的日本，恐怕就會好很多吧！所以趁著回國之便，我順便去了娘家附近有名的胃腸醫院。醫生非常輕鬆地說：「如果妳害怕，我可以幫妳麻醉。」什麼？這也可以麻醉嗎！？我拜託醫生一定要給我麻醉。

因此，在我被麻醉後，睏得打瞌睡時完成了內視鏡檢查。因為檢查中完全沒有一點感覺，以致於醒來時還問醫生：「什麼時候做啊？」，招致眾人嘲笑。

檢查結果是胃炎和食道炎，醫生說大概是外國生活壓力，以及不習慣過辣飲食所致，之後拿了藥就回家了，我想在那些壓力中，恐懼內視鏡壓力一定也很大。

暖炕

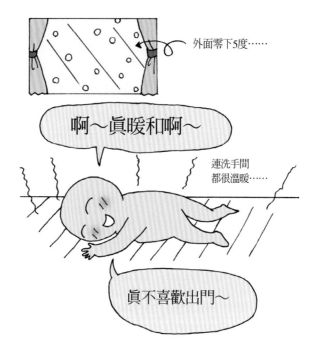

外面零下5度……

啊～眞暖和啊～

連洗手間
都很溫暖……

眞不喜歡出門～

ソウルの冬は，東京に比べて外は寒く家の中は暖かい！

漢城的冬天與東京相較，外面冷而家裡溫暖！。

「嗯～新綠眞耀眼！」

看啊～
喜鵲也在笑呢！

吭吭…嗯？

「酢醬麵的味道？」

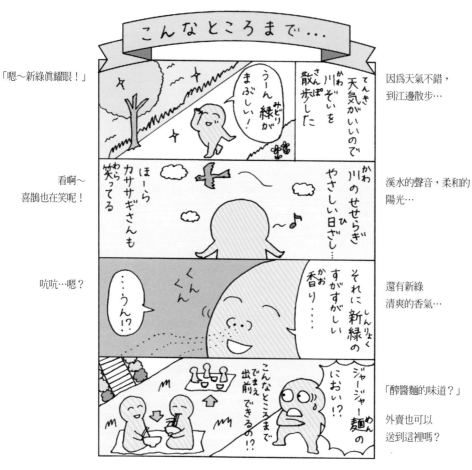

因爲天氣不錯，
到江邊散步…

溪水的聲音，柔和的
陽光…

還有新綠
清爽的香氣…

外賣也可以
送到這裡嗎？

連這個地方也可以

　　假日和朋友一起到江邊散步，看到橋下寫著字體相當大的中國料理店的電話號碼，「哈哈哈，真是一家用心經營的餐廳啊～，可是寫在這裡的話，大家一回家不就忘記了嗎？」

　　其實這是一個錯誤的想法，因為觀察四周，叫炸醬麵外賣來吃的人非常多，橋下面寫著的電話號碼是有很大的幫助的。

　　在日本不會像韓國一樣常常叫外賣，即使叫了也是在家裡或是公司裡吃，所以對日本人而言，這實在是一個讓人吃驚的景象。因此，在韓國常常可以看到那些高速行駛送外賣的摩托車（到了晚上就搖身一變，變成飆車族？）。在韓國，外賣正深深地融入每個人的生活中。

　　根據會員們的資訊，外賣甚至可以送到公園、示威或集會的現場、橋中央、廁所（？）等地，怎麼連廁所都可以…，叫外賣的人和餐廳之間的信任程度已經達到了相當高的程度，嗯…真了不起！韓國的外賣文化！

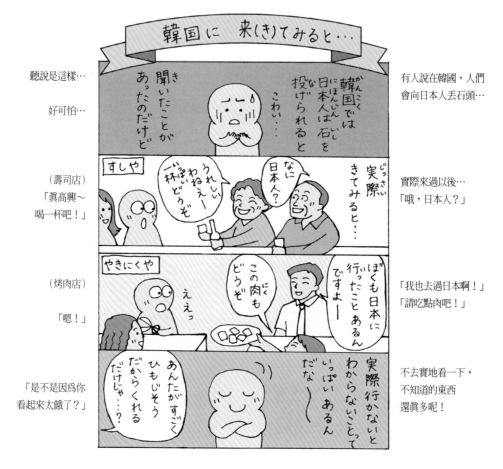

來韓國一看

百聞（ひゃくぶん）は 一見（いっけん）に しかず。

意義：百聞不如一見

聽別人說一百遍，還不如用自己的眼睛親自確認更能深刻瞭解。

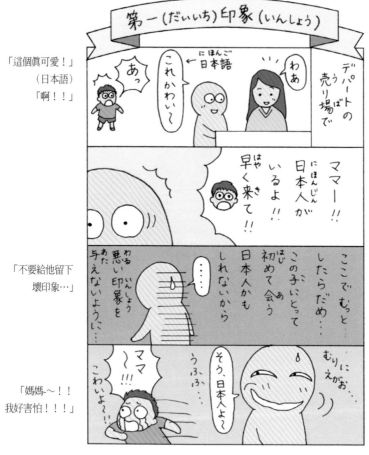

第一(だいいち)印象(いんしょう)

「這個真可愛！」
（日本語）
「啊！！」

百貨公司賣場裡…

「哇～」

「媽媽～！！
有日本人！！
快來！！」

「不要給他留下
壞印象…」

「可不能在這裡發脾氣，
或許這孩子是第一次
看到日本人呢！」

「媽媽～！！
我好害怕！！！」

勉強地笑笑…

「是啊，我是日本人啊，
呵呵呵～」

94

初次的印象

　　剛來韓國的時候，有一次我走在路上，從前面走來一個小學男生，那孩子把剛買來的冰淇淋袋子撕開，隨手扔到地上，我不自覺地喊出聲音：

　　「啊！」

　　那個小男生支支吾吾地，我正要發火，突然說不出韓國話來。嗯…什麼來著？在我努力想著今天在語學堂學到的單字時，小男生已經飛快地跑掉了。

　　幾天以後，我坐地鐵時，地鐵到站開門的瞬間，車裡一群孩子中的一個把餅乾紙袋扔進地鐵和月台中間的縫隙裡，啊！又這樣！

　　這時車裡的幾位大人大叫：「喂！你在幹什麼呢！這樣做行嗎？」

　　小男生嚇了一跳，垂著頭回到朋友中間，大概是因為覺得丟臉而正在自我反省吧！看到那些指責孩子的大人，不禁讚歎韓國真是一個社會整體都是嚴格老師的國家啊！

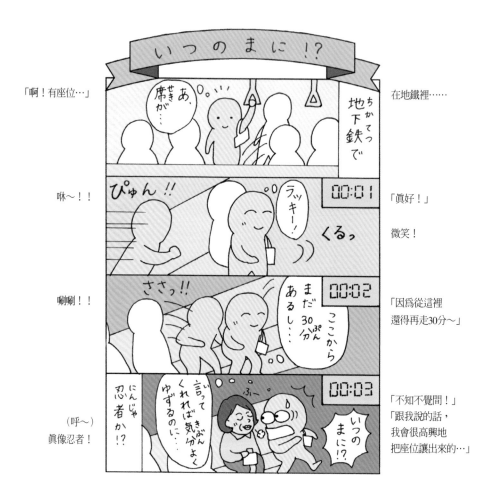

不知不覺間？

沒關係，真的沒關係。

即使是以眼睛也察覺不出來的速度，在瞬間移動，

即使是在三秒鐘內，滑坐到座位上，

只要在坐下之前問一句：「可以坐這嗎？」的話…

啊，如果可以這樣的話，

我就不會坐在歐巴桑的腿上，

變成一個不可理喻的女人，

也不會發生讓人那麼丟臉的事了。嗚～嗚

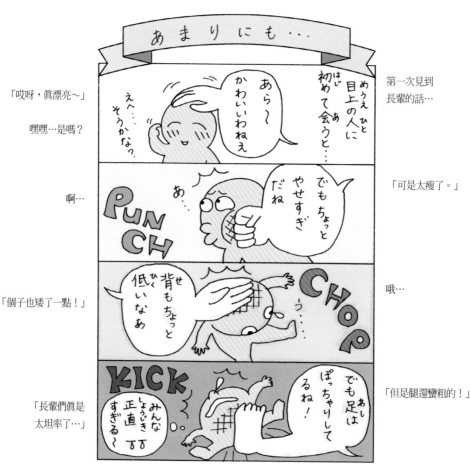

98

過份

ふんだり けったり。

意義：摧殘踐踏，不走運的事情接二連三持續發生，就會嚴重受創，狼狽不堪。

屋漏偏逢連夜雨。

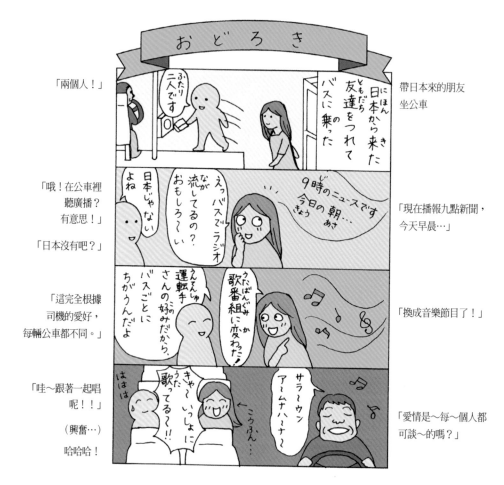

「兩個人！」

「哦！在公車裡聽廣播？有意思！」

「日本沒有吧？」

「這完全根據司機的愛好，每輛公車都不同。」

「哇～跟著一起唱呢！！」

（興奮…）

哈哈哈！

帶日本來的朋友坐公車

「現在播報九點新聞，今天早晨…」

「換成音樂節目了！」

「愛情是～每～個人都可談～的嗎？」

驚訝

　　我經常搭乘市內公車、有座公車、高速公車、社區巴士、機場巴士等各種公車，所以看到許多有個性的司機，根據司機心情的不同，公車裡的氣氛也會有相當大的差異，而我也隨著當天的運氣不同，遇上不同的司機。

　　像漫畫裡描述的一樣，有唱歌的司機，還有一邊和女朋友通著熱線電話、一邊開車的司機；更有不知道發生什麼不好的事，一直對著車窗外其他車子大罵的司機；有等紅燈時打開車門和其他公車司機聊天的，偶爾還有和喝醉的乘客打架的，各種各樣，應有盡有。我有一次坐深夜巴士，疲憊的司機一遇到紅燈，就趴在方向盤上睡覺，真讓人提心弔膽。

　　當然親切的司機也很多，有些司機早上一定會問候「您好！」、下班時，會用麥克風對所有的乘客說：「各位今天都辛苦了～」，還有很多無論是不是車站，都會停車讓客人上下車的司機更讓我高興。從機場坐巴士回家的時候，因為只有我一個乘客，有位親切的司機特意繞遠路把我送回家，更是讓我萬分感動。

　　乘客中也有很多常惹麻煩的人，加上往返在充滿壓力的路上直到深夜，真不知道有多麼疲憊，希望司機先生們以後都能健康、安全地駕駛。

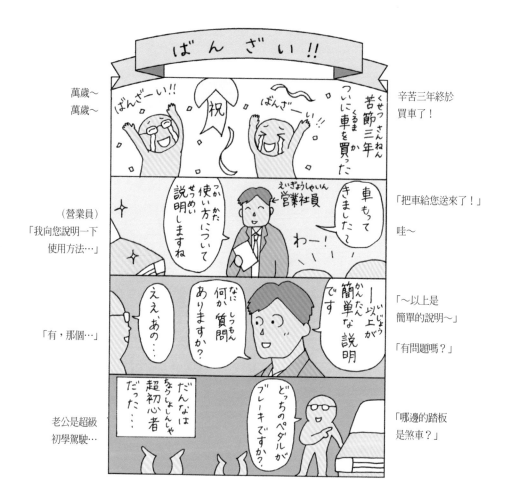

萬歲～
萬歲～

辛苦三年終於
買車了！

（營業員）
「我向您說明一下
使用方法…」

「把車給您送來了！」
哇～

「有，那個…」

「～以上是
簡單的說明～」

「有問題嗎？」

老公是超級
初學駕駛…

「哪邊的踏板
是煞車？」

萬歲～！

我在日本拿到駕駛執照的時候是二十歲，剛拿到駕照沒幾天，我在一條車子很少經過的路上慢慢練習開車，定神一看，後面一輛大卡車突然緊跟上來，雖然我的車上醒目地貼著「生手上路」的標誌，那輛卡車還是按喇叭、閃著前燈，轟隆隆地開過來，於是我急忙加速，豈料那輛卡車追得更緊。

什麼跟什麼！就是這樣開車才可怕，討厭、討厭，我一輩子再也不要開車了～！

那輛卡車幾乎是一路按著喇叭，最後終於和我的車並排行駛，駕駛的司機大聲地叫著：

「停車！！！」

我把車停在路邊，發抖地搖下車窗，「請問有什麼事情啊？」

「小姐，妳的錢包放在車頂上了！」

哎？下來一看，駕駛座的車頂上正放著我的錢包…這麼說來，是我剛才把錢包放在那裡，然後就上車了。車頂上放著錢包，車開得慢吞吞，看起來一定很愚蠢。

那位司機對著一直道謝的我笑說：「真是的，我的臉看起來不像壞人啊！」，然後就離開了，我則在心裏嘀咕：「可是看起來是像壞人啊！」，真的很感謝那位親切的歐吉桑。

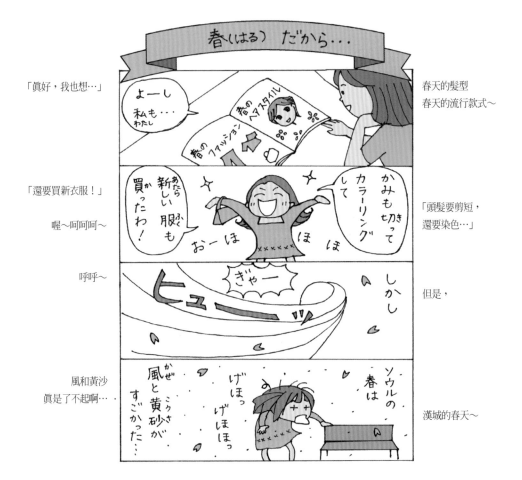

「眞好，我也想…」

春天的髮型
春天的流行款式～

「還要買新衣服！」

喔～呵呵呵～

「頭髮要剪短，
還要染色…」

呼呼～

但是，

風和黃沙
眞是了不起啊…

漢城的春天～

因為春天

　　韓國的冬天很長，必須穿得像冬眠中的熊一般厚重的衣服，忍啊忍的，從三月底開始，陽光漸漸暖和起來，夢一般的春天降臨了。

　　但是，如果以為可以大叫「萬歲！」，脫掉厚重的衣服，興致勃勃穿著薄薄的春衫出去的話，那肯定會嘗到苦頭，因為這時原本是藍色的天空全部都是黃色的，是的，漢城的春天會跟大陸的狂風與黃沙一起來到。

　　東京雖然偶爾也會有黃沙，但是不像這裡那麼嚴重。第一次看到沙塵暴時，覺得太浪漫了，對於韓國果然是和大陸相連的事實非常感動，但很快就厭煩了，路上變得灰濛濛的，車上、頭髮上都有薄薄的一層黃沙，因為空氣中有很多細菌飛揚，所以在這個時期感冒的人也非常多。

　　另一方面，日本的春天黃沙不多，但是杉樹的花粉到處飛揚。最近在日本得到花粉過敏症，非常痛苦的人很多，根據一位花粉過敏病歷很長的朋友聲淚俱下地哭訴症狀：「會頭痛、流眼淚、咳嗽、流鼻涕等，真是痛苦死了！」，各種預防藥、口罩大賣也是在這時期。

　　日本也是，韓國也是，春天裡飛來的，大概都沒有什麼好東西…

「啊！原來如此！」

「嗯？」
「說實話吧！」

分明地
坦白地

「哦…嗯！
好像有點胖了」

理解外國文化的路
還很遠啊…

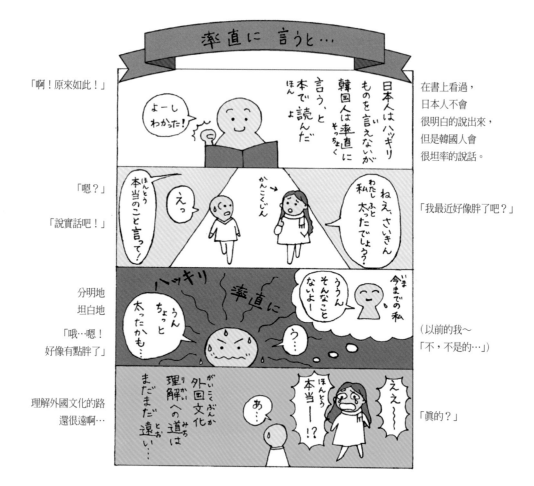

在書上看過，
日本人不會
很明白的說出來，
但是韓國人會
很坦率的說話。

「我最近好像胖了吧？」

（以前的我～
「不，不是的…」）

「真的？」

坦白說

口（くち）は 災（わざわ）いの もと。

意義：禍從口出，無心的一句話可能會引起災難，所以說話一定要小心。

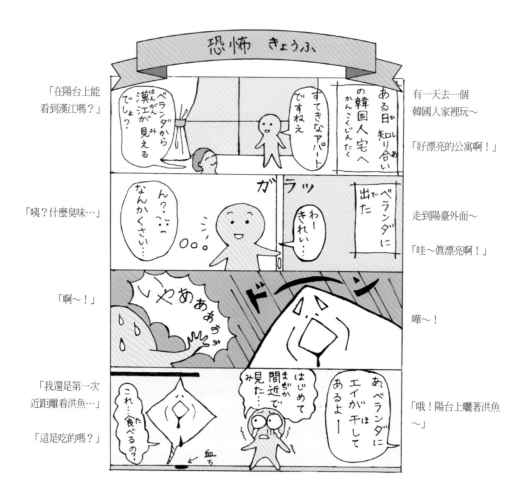

「在陽台上能
看到漢江嗎？」

「唉？什麼臭味…」

「啊～！」

「我還是第一次
近距離看洪魚…」

「這是吃的嗎？」

有一天去一個
韓國人家裡玩～

「好漂亮的公寓啊！」

走到陽臺外面～

「哇～真漂亮啊！」

嘩～！

「哦！陽台上曬著洪魚
～」

恐怖

那時候太陽已經下山，外面很陰暗，在黑漆漆的陽台上，意外看見黑不溜丟的生物，那種恐怖讓人無法忘記。比我的臉還要大上好幾倍，嘴角還在滴著血，並散發出強烈的味道，當時我不禁大叫起來。

當然我也看過洪魚，但只限於在電視的畫面上，或是在水族館玻璃箱裡，在這種沒有水的高層公寓陽台上竟也能見到，則是想都沒想過的事情。洪魚的臉不是在上面（背），而是在下面（肚子）的常識也是第一次知道。

因為是相當強烈的經驗，所以用數位相機拍了下來，寄給日本的朋友，引起很大的迴響，都覺得太可怕、太可笑了、還問說洪魚怎麼會在陽台？

後來才瞭解，在韓國有吃洪魚料理的地方，再加上價格相當昂貴，可以說是相當珍貴的料理，我也吃過幾次，有著奇特的味道。

我婆婆的廚藝真的非常高超，常到水產市場買海鮮直接做給我們吃，託婆婆的福，我也見到很多第一次看到的海鮮，雖然有些很可怕，但如果在日本的話，恐怕一輩子都吃不到這麼多沒看過的東西，所以我覺得自己真幸福啊！

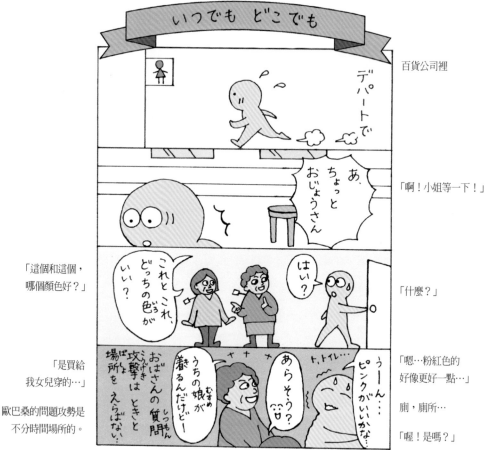

百貨公司裡

「啊！小姐等一下！」

「這個和這個，
哪個顏色好？」

「什麼？」

「是買給
我女兒穿的…」

「嗯…粉紅色的
好像更好一點…」

歐巴桑的問題攻勢是
不分時間場所的。

廁，廁所…

「喔！是嗎？」

無論何時何地

　　日本和韓國一樣，喜歡購物的女人很多，如果假日去百貨公司的話，就能看見許多女人潮。當然，我也經常在衣服專櫃或賣鞋子的專櫃前流連忘返，但是和錢包商量後，往往都是流淚放棄居多。特別是我家的情況，如果和老公一起去女性服裝專櫃，購物的樂趣一定會銳減，所以必須特別注意。因為剛開始還像笑面虎一樣堆滿微笑的臉，在我徘徊於買還是不買的苦悶過程中，就會變成像癩蝦蟆似兒神惡煞的模樣。

　　此話暫且不表。很多韓國人都認為「日本的物價相當高」，但是近年來因為經濟不景氣，比韓國便宜的東西也多了起來。雖然韓國的交通費和民生費用很便宜，但像尿布一類的紙類製品、汽車、進口貨、家電產品等，我覺得還是日本比較便宜，販賣各種生活用品的100日圓商店或二手書店，近年來也非常流行。

　　而且最重要的是，日本的物價雖貴，但是個人的收入比較多。舉例來說，在我家附近的速食店打工，一小時是8500元（約260元台幣），郊區可能便宜一點，但是市區更高。我來韓國之前，因為覺得物價便宜，所以一直期待著可以盡情地購物，但卻比我想像中要貴出許多，讓我大為吃驚。百貨公司的衣服太貴了，根本買不下手，我喜歡的西餐廳、咖啡廳的價格都和日本一樣，甚至還有比日本貴的地方，因此，我的豪華韓國生活夢徹底地破滅了。

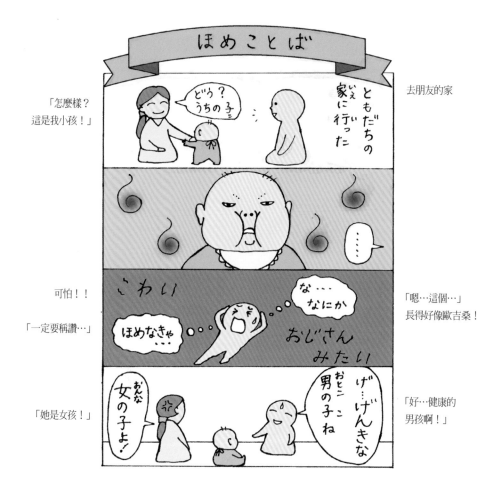

「怎麼樣？
這是我小孩！」

去朋友的家

可怕！！

「一定要稱讚…」

「嗯…這個…」
長得好像歐吉桑！

「她是女孩！」

「好…健康的
男孩啊！」

稱讚

言(い)わぬが 花(はな)

意義：不說為上。

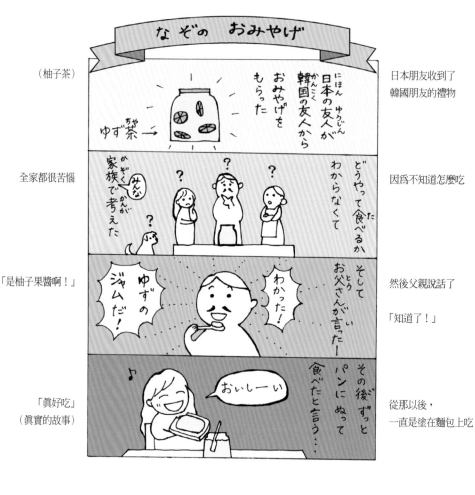

謎語一樣的禮物

　　根據那位朋友說的，他們全家人誰都不覺得把柚子茶當成果醬，塗在麵包上吃有什麼奇怪，相反地，還覺得非常好吃。身為日本人，我是能夠理解，但是對於多年來一直當成茶飲用的韓國朋友來說，聽到這樣的事，幾乎都驚訝地皺起了眉頭。不管怎麼說，柚子茶非常好喝，我也非常喜歡，還常常當作禮物送給日本朋友。

　　日本人喜歡收到的韓國禮物，除此以外還有幾種，但在我周遭最受歡迎的便是海苔，說不定海苔比我本人更受歡迎。這裡說的海苔，不是在機場或便利商店裡賣的包裝好的，而是那種當場給烤好的海苔最好吃，每次回日本之前，都會接到幾十張訂單。韓國的海苔有日本海苔所沒有的麻油、鹽，香噴噴的味道真是說不出的好吃。

　　但是日本吃海苔的方法和韓國略有不同，在沒事的時候吃或者當作下酒菜吃的人比較多。我先生常把海苔和著飯一起吃，我常會擔心直接吃的朋友會不會覺得太鹹，看來在不同的國家，即使是相同的東西，吃法也會全然不同。

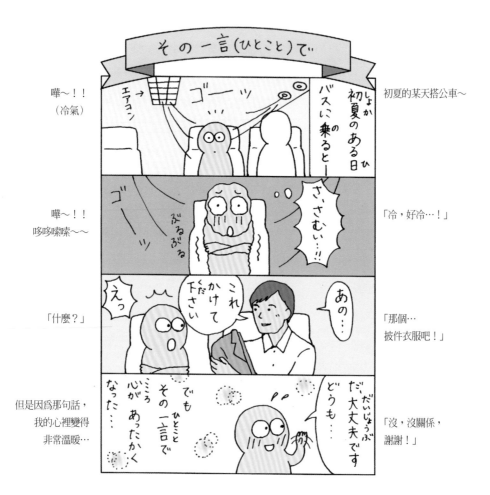

118

因為那一句話

　　每次換季的時候，公車裡的溫度調節似乎很難。涼涼的天氣裡，把車內的冷氣開到強冷，將公車內變成冰箱狀態，或者在客滿而覺得很熱的時候，又會打開暖氣，把車裡變成蒸籠狀態，乘車時間很長的時候，一定要帶一件外套才行。

　　這天突然忘了帶外套，只穿了一件短袖薄衣，就去坐公車了。哎呀！再加上頭頂就是空調的排氣區…經過三十分鐘以上強力冷氣的吹拂，全身就好像雞一樣，起了一身的雞皮疙瘩，因為冷，睡意也被冷氣吹得飛走了。

　　就在我的體溫下降、嘴唇變黑時，身旁一位男士可能是看不下去我那凍得起雞皮疙瘩的皮膚，而將他的西裝外套推給我。哇！他真親切啊！不管怎麼說，穿著陌生人的衣服總是覺得抱歉，所以拒絕了他的好意，但是內心還是非常感激。雖然不知道在韓國是不是經常發生這種事情，但對我來說還是平生頭一遭，拜他所賜，我的心真的溫暖起來了。

　　下車時本想正式對他說聲感謝，但是因為他匆忙下車而沒能實現，藉此機會鄭重向他說一聲：「謝謝。」

補藥

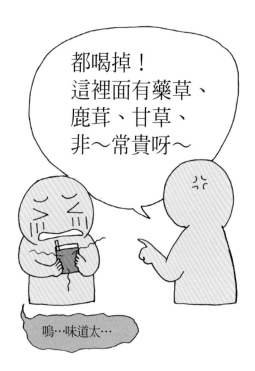

ポヤクも愛情の一つという。愛とは時に苦いもの…

補藥也是愛情的一種，所謂愛情有時也是苦的…。

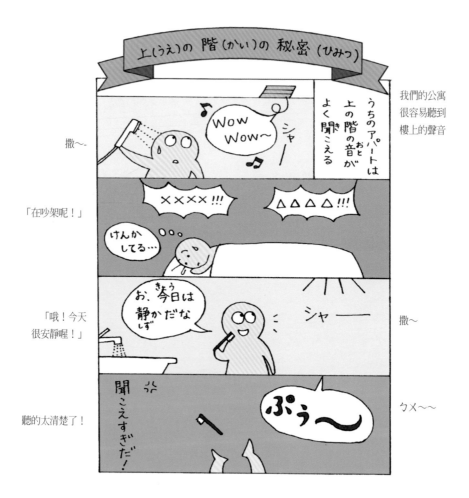

撒～

「在吵架呢！」

「哦！今天
很安靜喔！」

聽的太清楚了！

我們的公寓
很容易聽到
樓上的聲音

撒～

ㄅㄨ～～

樓上的秘密

　　來到韓國開始住公寓時，心裡有點不安，因為我日本的家是獨門獨院，在這種公寓生活還是第一次。

　　韓國家（公寓）的構造和日本還是略有不同，首先，韓國好像有很多聚會的機會，所以家裡客廳占的比率很大，甚至大到讓人覺得主臥室再大一點會不會比較好？還有陽台上有窗戶，這點非常方便，無論是下雨還是下雪，或者是刮黃沙，不管天氣如何，都可以晾衣服或放花盆，真是太棒了！

　　除此之外，日本的浴室和廁所是分開的，和韓國有點差異，但是最近住宅大體上好像都差不多，日本來的朋友到我們家玩，常會驚訝（失望？）地說：「什麼呀？跟日本一樣嘛！」

　　但是令人吃驚的是，樓上鄰居的聲音聽得非常清楚，拉椅子的聲音、人的喘氣聲、一邊洗澡一邊認真唱歌的聲音、吵架的聲音（很可惜，聽不到內容），開始的時候覺得很討厭，但最近夜裡一個人在家，聽到人的聲音反而覺得比較安心。

　　朋友說「那也就是說，陽子家的聲音也能清清楚楚地傳到樓下去嘍？」

　　哎呀！真的耶！今後可得注意點了。

親切的韓國人1

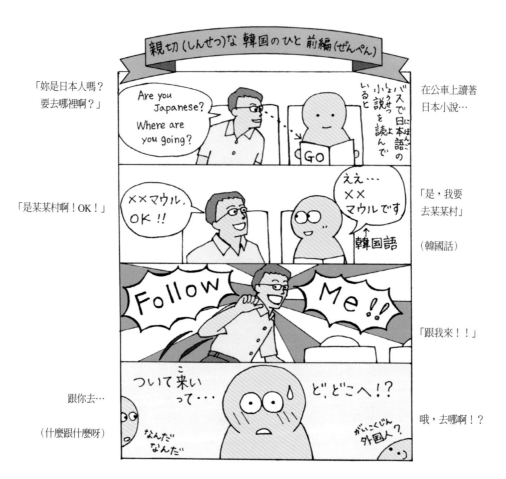

親切的韓國人2

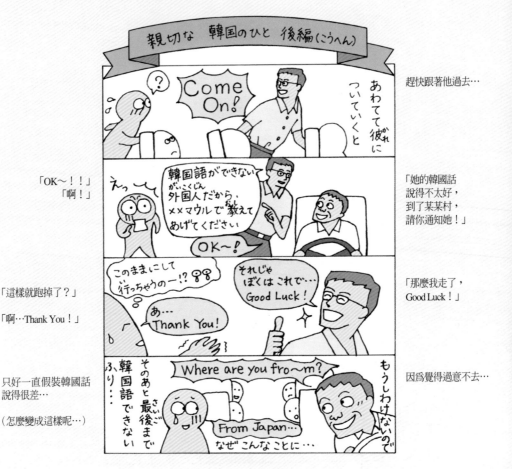

趕快跟著他過去…

「OK～！！」
「啊！」

「她的韓國話
說得不太好，
到了某某村，
請你通知她！」

「這樣就跑掉了？」

「啊…Thank You！」

「那麼我走了，
Good Luck！」

只好一直假裝韓國話
說得很差…

（怎麼變成這樣呢…）

因為覺得過意不去…

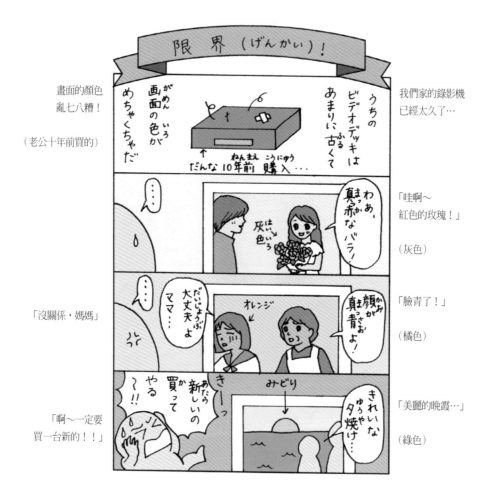

畫面的顏色
亂七八糟！

（老公十年前買的）

「哇啊～
紅色的玫瑰！」

（灰色）

「沒關係，媽媽」

「臉青了！」

（橘色）

「啊～一定要
買一台新的！！」

「美麗的晚霞…」

（綠色）

我們家的錄影機
已經太久了…

126

界限

堪忍袋（かんにんぶくろ）の 緒（お）が 切（き）れる。

意義：忍耐限度的繩子斷了。到了不能再忍受的時候，最終就是爆發憤怒的狀態。

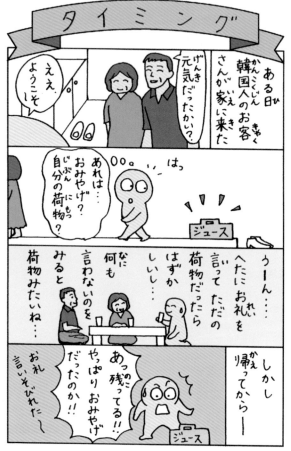

タイミング

「過得好嗎?」
「是,快請進～」

某天,韓國客人到我
們家……

「那個…是禮物?
還是他們自己
的東西?」

哈!(果汁)

什麼都沒說,
看來應該是
他們的東西…

嗯…如果表示感謝,
結果卻是他們
自己的東西的話
就太丟人了…

「啊!還在這!
原來是禮物啊!
都還沒道謝呢!」

但是客人
走了以後～

時機

　　這則漫畫刊上網頁時，會員們對於此一文化給了很多建言。在韓國一般到別人家作客時都會帶禮物，害羞或者話少的人並不會特意說明「這是禮物」，但是在這個習慣後面，卻有著溫暖的情誼。

　　說到「話少」，在韓國的外國人之間常有「為什麼在路上撞到人卻不道歉的韓國人那麼多？」的話題出現，雖然道歉的人也很多，但我剛開始的時候，也以為市場、馬路是互相阻截的橄欖球場呢！曾經有人說：「韓國人有著即使故意不道歉，彼此也能互相包容的習慣。」這話外國人理解起來雖然有點難，但我也有過類似的經歷，不小心重重地踩了別人一腳，對方卻完全不在意，就那麼一走了之，讓我喘了一大口氣！

　　日本的情況恰好相反，就好像俗諺說的：「親密的關係也要維持禮儀。」，親近的人之間也要常說「謝謝」、「對不起」等話語。訪問別人家時，通常也像韓國人一樣要帶禮物，並說：「這是給您的禮物」，不知道會不會覺得生疏，但在日本這是維繫更加圓融的人際關係的秘訣。

　　在文化不同的外國生活，常會因為失敗而覺得疲憊，但如果能了解其他的文化，視野也會變得更加寬廣，更可以客觀地看待自己的國家，這也很有意思。

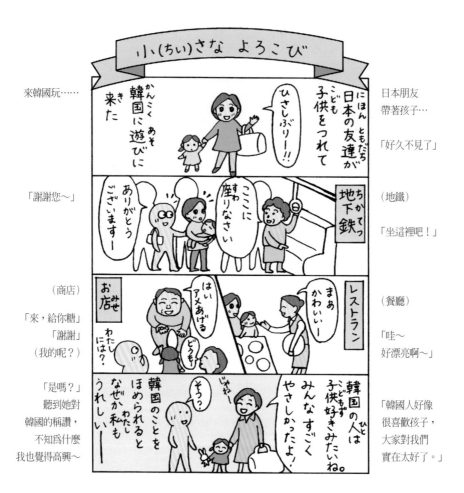

來韓國玩……

日本朋友
帶著孩子…

「好久不見了」

「謝謝您～」

(地鐵)

「坐這裡吧！」

(商店)

「來，給你糖」
「謝謝」
（我的呢？）

(餐廳)

「哇～
好漂亮啊～」

「是嗎？」
聽到她對
韓國的稱讚，
不知爲什麼
我也覺得高興～

「韓國人好像
很喜歡孩子，
大家對我們
實在太好了。」

130

小小的喜悅

　　因為我是日本人，在韓國聽到有人說日本的壞話會特別傷心，聽到稱讚則會特別高興，眾所周知，日本的電子製品值得稱讚，雖然不是我做的，但我也與有榮焉。

　　但是在日本聽到韓國的壞話。我也會非常不高興，我會擁護韓國，相反地，聽到稱讚韓國的話，我也會高興得好像是稱讚自己的國家似的。嫁到韓國的日本女人的心思就好像青春期的中學生一樣，微妙、細膩、複雜。

　　即使是對外國有強烈的成見或偏見的人，只要經由自己的眼睛，而不是電視、新聞的內容，通常對該國的印象都會改觀。日本的朋友來韓國看我，一起度過幾天後對我說：「韓國比想像中的好多了，我還要再來玩！」，那時我最高興。韓國朋友說「原來對日本一點好印象都沒有，但是有了日本朋友以後改變了。」，那時我也非常高興。

　　在日本的韓國人可能也有各種困難，夾在兩國中間的人，雖然很多時候很為難，但是只要想到也許在兩國之間，能夠起些什麼作用的話，那時會覺得相當幸福。

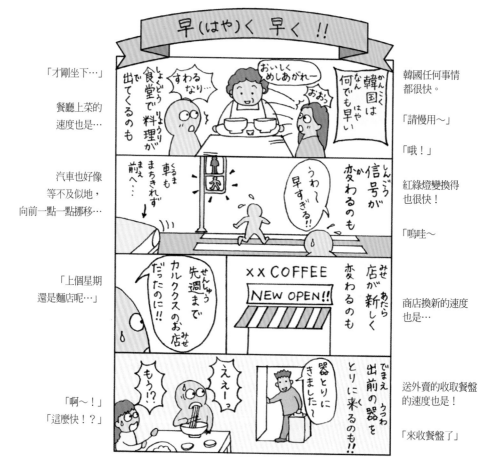

快！快！

　　除了漫畫中的內容以外，在韓國覺得因為快而非常高興的，還有電影的錄影帶推出的速度。不久前在電影院剛上映的新片，瞬間就會出現在錄影帶店的新片區。在日本，電影在上演後，要隔幾個月的時間才能推出錄影帶，所以偶爾會發生在日本還沒上映，而在韓國已經看完了的情況。如果帶著優越感，興高采烈地對著日本的朋友談論結局或觀感，很可能一下子就會失去朋友，這點不得不注意。

　　還有一點要注意的是，在韓國不賣座的電影，轉眼之間就會下片，常常會有還想著：「要不然下星期去看好了～」的時候，電影就已經下片了。所以如果覺得這部電影一定得在電影院看的話，絕對要經常注意上映資訊，一旦上映，不要聽任何人的看法，立刻跑到電影院去看才是上策。

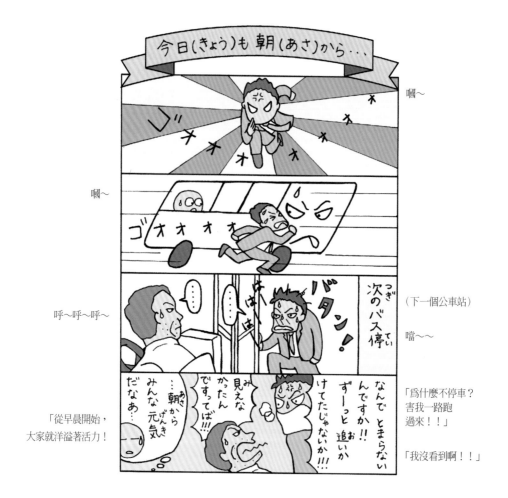

今日(きょう)も 朝(あさ)から・・・

嗝～

嗝～

呼～呼～呼～

（下一個公車站）

噹～～

「從早晨開始，
大家就洋溢著活力！

「為什麼不停車？
害我一路跑
過來！！」

「我沒看到啊！！」

134

今天也從早上開始

在上、下班時的公車站，絕對不能掉以輕心，因為在同一個車站，各路公車會任意停靠，如果你打了個哈欠，公車就會在轉眼間隨風而逝。

而且不能就用原姿勢站著等，如果你只是乖乖地舉起拿著錢包的手，司機先生相當有可能會沒看到你而把車開走，我已經因為這個原因失敗好多次了。你務必要用全身的力量來表達自己一定要坐上、一定得坐上、坐不上就會一輩子埋怨的意志，根據情況的不同，還必須要有跳出車道、捨命攔車的氣勢。

搭乘公車的經驗一多，乘客也相對會變得厲害，常常被欺負、放棄是不行的。自己要坐的公車開過來時，得瞬間計算出紅綠燈、交通量、其他公車的位置，然後就在預測的地點等候，像漫畫裡這位乘客一樣，即使被忽視也一路追趕的方法也可以一試。

但是如果司機先生道高一尺，假裝要停在這裡，趁乘客全力跑過來的時候，突然改變前進的方向，停到更遠的地方，這種情況也不能掉以輕心，乘客與司機先生的對抗至今仍在持續進行中。

打架

無理に我慢しないで，そうして怒りを發
散させた方が精神的にはいいのかも？

不要勉強忍耐，立刻把氣消掉的話，
　　在精神上是不是更好一些？。

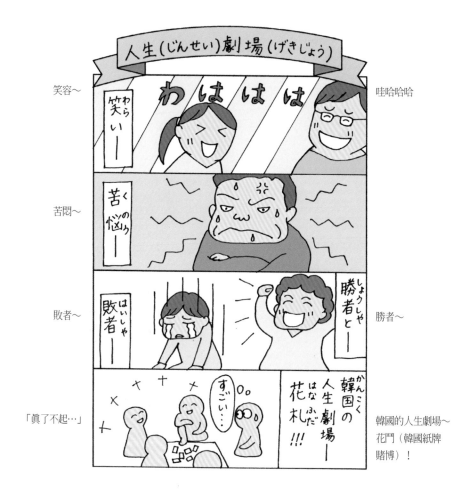

笑容～

哇哈哈哈

苦悶～

敗者～

勝者～

「眞了不起…」

韓國的人生劇場～
花鬪（韓國紙牌賭博）！

人生劇場

　　在日本玩花鬥（譯註：韓國傳統紙牌遊戲）的人雖然很多，但和韓國相比，玩花鬥的人口還是比較少，如果以相同的賭博遊戲而言，日本人玩柏青哥的人要更多。

　　在韓國玩花鬥的姿勢可真不是開玩笑，所有人都全力地投入勝負中，因為和日本的規則不同，再加上遊戲進行的速度也非常快，所以我還沒能參戰，而只是在一旁參觀。

　　在旁邊看的話，從玩花鬥的方法，能夠反映一個人的生活態度，所以非常有意思。默默忍受困境的人、一盤勝負贏很多錢的人、慎重穩健出牌的人、無論何時都不忘幽默的人…

　　但是有一個共同點，那就是無論輸贏，大家看起來都非常高興。

真為難～

　　雖然為孩子讀韓文的圖畫書有點困難，但我自己從小就要求別人給我讀過許多圖畫書，印象深、有意思的書現在也都還記得。自己識字以後，如饑似渴地讀了很多書，周圍的圖書館非常多，因此找書也很方便，但是至今仍有一種書就像當年的童話書一樣，會讓我一下子陷進去而無法自拔，那就是漫畫書。

　　日本有很多從孩子到大人讀的各種漫畫書，朋友之間經常互相借來借去，熱衷於那些未知的故事。如果小時候我被媽媽撞見在看漫畫而惹媽媽生氣的話，我都會強辯說看漫畫可以學習漢字，然後繼續看下去。

　　以前聽說過，韓國的孩子看漫畫，爸媽也會非常生氣，也難怪，某些暴力、色情的漫畫，的確會給孩子們帶來不好的影響，但是類似一些家庭天倫之樂的故事、關於運動的知名著作、規模龐大的大作、或是歷史、文化方面的漫畫，常會超出大人想像，而且也能給孩子們帶來深深的感動。

　　託漫畫的福，我也覺得自己的感性變豐富了，我媽媽也懷疑說我現在竟然可以出書，是不是受那期間看的漫畫書的影響。現在擔心孩子看漫畫書的父母們，也許漫畫對孩子的將來會有什麼幫助也未可知…對嗎？？？

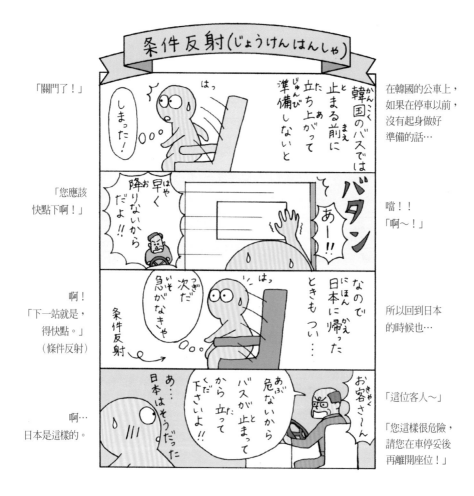

條件反射

在韓國生活了一段時間以後，感覺就漸漸麻木了，不知從什麼時候開始，也變成了韓國式思考。我也比在日本時說話更直接了，日本的朋友常嘲弄我是「毒舌派！」

即使有些事情習慣了，但還是有一些讓我覺得神奇的韓國習俗無法習慣，那就是韓國的算命。它被稱爲「四柱」，韓國的命理世界非常深奧，不僅是未來的運勢、和愛人的姻緣、結婚、搬家，甚至給孩子取名字都要用四柱來決定。曾經聽過韓國女性說，即使是非常喜歡的男朋友，如果八字不合，就決定要分手，那時我眞是受到了相當大的衝擊。

當然日本也有各種算命的方法，也會根據從前的運勢日曆來決定重要的日子。但我覺得年輕人只是以星座來解悶，或是作爲參考，不像韓國的四柱那樣深入日常生活中。所以當我聽說結婚的日子是依據四柱來決定時，眞是相當驚訝，想哪天結婚就去結婚不行嗎？雖然不看四柱的人也很多，但在韓國，四柱的威力還是很不得了的。

事實上我也很喜歡算命，從前在雜誌上看到，也會試著算一下，而且只相信會有好事情發生，所以我擔心一旦試過韓國的四柱以後，恐怕就會陷進去，所以一直故意不去。

144

作業績

　　我在韓國愛上的東西之一是三溫暖（汗蒸幕），那天也是和朋友在三溫暖裡悠閒、痛快地度過了大半天後，正準備離開，突然感覺到在停車場的幾個年輕男人的視線，那視線好像要穿透我們似的，讓我們兩個女人稍微有點緊張。然後他們過來說要用車載我們一程，哦！那個有點…但是誰說沐浴後的女人不會比較妖豔呢？當我們自鳴得意時，他們把車開過來了，那車身上這樣寫道，「ＸＸ三溫暖顧客用車」…

　　韓國和日本，公共澡堂的女湯景觀略有不同。在日本，很多女人都會將重要部位用毛巾圍起來，但是在韓國不但不會遮掩，而且還堂而皇之。沒有做什麼壞事，當然不需要遮掩，但第一次看到時，還是嚇了一跳！

　　有一天，我走進汗蒸幕，中間有一位歐巴桑正光著身子躺在那裡，腿還上上下下的做著放鬆運動，哇～！實在是太具衝擊性的景象了，我紅著臉轉移了視線。

　　但是男湯那邊又如何呢？我很好奇是不是也存在著韓、日文化差異，但我又進不去，除了想像以外，實在別無他法。

可怕的計謀1

可怕的計謀2

啊～吃飽了

「喔，來一根吧！」

第二天，
在公司的午餐時間…

「喂…」

「這是什麼呀？」

「咦？」

「啊～！！」

（禁煙）
這根也寫！
那根也寫！

「什麼？
你說什麼？…」

從今以後，
他應該會
少抽煙吧！

「實在太丟臉了！」

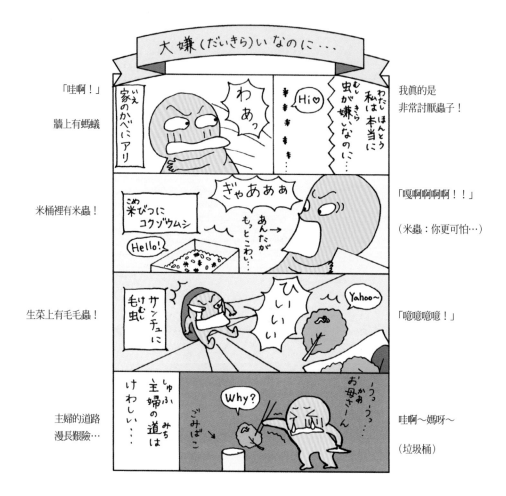

快窒息了

一寸(いっすん)の 蟲(むし)にも 五分(ごぶ)の 魂(たましい)。

意義：一寸（約3.03公分）的蟲子也有5分（約1.5公分）的靈魂。
　　　[踩蚯蚓的話，牠也會蠕動]

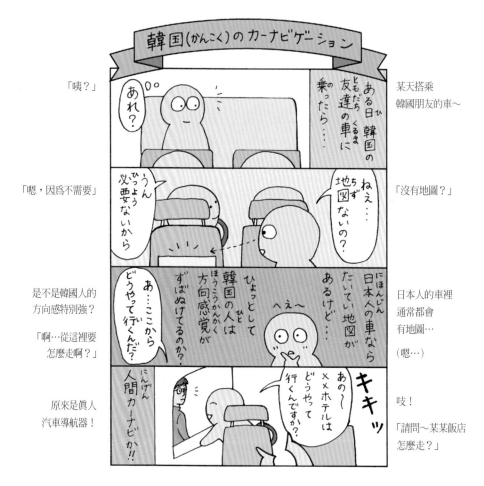

韓國的汽車導航器

如果有來韓國玩的日本朋友，經常會興奮地說：

「哎，今天有韓國人向我問路呢！我還帶著日語旅行手冊！」

那女生似乎又覺得唐突，又覺得可笑，而且一定會加上一句：「可能我看起來像韓國人吧～」

不是的，她再怎麼看都是日本人的樣子。我當初也曾經那樣誤會過，但事實上，不是因為看起來像韓國人才被問路，在韓國如果不知道路的話，一定會問旁邊的人，無論他是大人還是小孩。

問路的不僅是路人，甚至開車司機也會向在人行道上的路人問路，我還曾經因為給人指路而接受糖果作為答謝禮的經驗呢！在等紅燈時，停著的車主們經常會互相問路，所以似乎不需要汽車導航器。

仔細想想，不正是因為人與人之間沒有隔閡才能這樣嗎？在東京的市中心，向陌生人問路還真需要點勇氣呢！第一次被問路雖然有點惶恐，但現在卻覺得韓國的社會原來是可以這樣互相幫助的啊！

書店

こ,ここは圖書館！？

這，這裡是圖書館嗎！？。

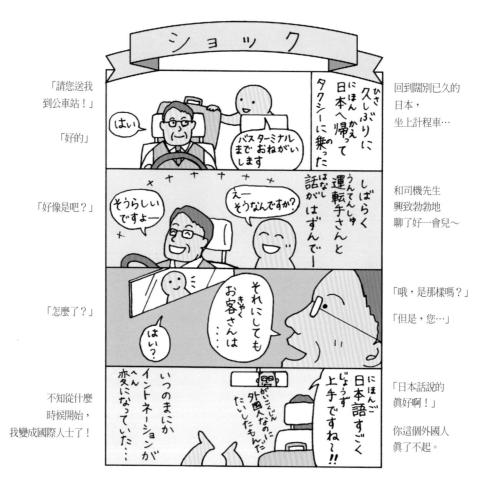

「請您送我
到公車站！」

「好的」

「好像是吧？」

「怎麼了？」

不知從什麼
時候開始，
我變成國際人士了！

回到闊別已久的
日本，
坐上計程車…

和司機先生
興致勃勃地
聊了好一會兒～

「哦，是那樣嗎？」

「但是，您…」

「日本話說的
真好啊！」

你這個外國人
真了不起。

154

衝擊

這真是值得憂慮的事情，離開日本才三年，日語就變得奇怪了。從出生到現在我一直自信、熟練使用的語言，竟然這麼輕易地變得支離破碎。

因為不容易接觸到日本的資訊，所以手機或IT相關的新詞彙、時事問題、流行語、笑話、人名等都漸漸跟不上了。我還曾偶爾講日語時，不知不覺夾雜著一些韓國話，看到日本人投以懷疑眼光。連口語都這樣，更別說幾乎沒有機會使用的漢字了。從小學到高中，投入漢字考試中的時間與努力、汗水與淚水到底都變成了什麼？

離日文越來越遠，但是韓文實力卻也未曾相對提高，語文這東西如果生活上沒有不方便的話，就不會再學習了，這大概就是人類可悲的習性吧！但是不是只有我這樣呢…

不僅日文是那樣，最近特別感覺到韓國話裡最難的部分是網路上使用的語言，因為字典裡也沒有，所以要根據發音猜測，或問身邊的人，此外別無他法。語言這種東西，如果不一直持續努力的話，真的會很快就跟不上了。

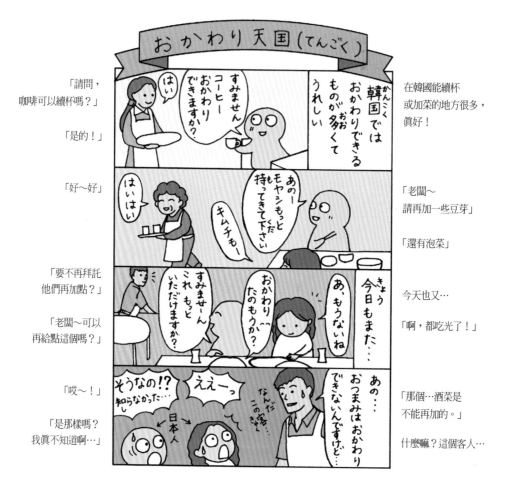

加菜天國

常會聽到去過日本的韓國人的牢騷：「日本餐廳給的量太少了！」或者「連一碟泡菜也要收錢，真是太令人驚訝了。」當然，以韓國給菜給得這麼多的標準來看，日本人吃的菜實在是太少了，更何況泡菜在日本還是非常昂貴的食物呢。

韓國的大型超市裡可以試吃食物，而且種類非常多，讓我非常高興。像我們這樣的窮夫婦一邊購物，在肚子空虛，或嘴巴閒著無聊時，常常得到幫助。

雖然只是試吃，但是種類實在很多，所以絕對不能小看。起司和火腿，五花肉再加上麵，渴的話以果汁潤潤喉，然後再嚐嚐泡菜和餃子的味道，水果之後喝杯咖啡結束，我們夫婦也曾經這樣吃完一整套流程，然後再離開。

如果按照這個程度去吃，肚子也會很飽，啊！當然好吃的話，我們也願意花錢買的！

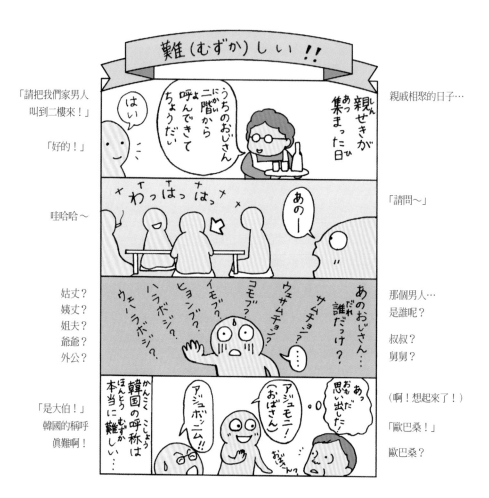

難(むずか)しい!!

「請把我們家男人
叫到二樓來!」

「好的!」

哇哈哈～

姑丈?
姨丈?
姐夫?
爺爺?
外公?

「是大伯!」
韓國的稱呼
眞難啊!

親戚相聚的日子…

「請問～」

那個男人…
是誰呢?

叔叔?
舅舅?

(啊!想起來了!)

「歐巴桑!」

歐巴桑?

158

難！！

　　外國人要背出韓國的各種稱呼是相當費力的事情，到底有幾個呢？根據會員所說，之所以將稱呼區分得這麼仔細，是因為重視親屬間的上下關係所致。這與日本不管是父親那邊的親戚，或母親那邊的親戚，一律一樣稱呼的方法迥異。舉例而言，嬸嬸、舅媽、姑媽、阿姨，用日本語發音都是「歐巴桑」；姑丈、姨丈、叔叔、舅舅，都叫「歐吉桑」，稱呼都一樣。

　　在韓國，周圍的人叫我的時候，除了「陽子」以外，還有很多，真讓我驚訝。小孩、孩子、姑娘、新孩子、新娘子、妻子、媳婦、老婆、Wife、內人、弟妹、嫂子、姐姐、阿姨、妯娌、歐巴桑、師母、豬（？）…哦，怎麼這麼多？！拜託！通通叫我「陽子」吧～！

　　根據親戚的身份不同，我的稱呼也不同，剛開始時，常發生即使叫了，也不知道是在叫誰的狀況，現在也常有在叫別人而我卻回答的狀況。

　　我連自己的稱呼都還沒有背下來，其他人的稱呼怎麼能背得下來呢？我曾經拜託老公幫我做一份族譜，並貼上他們的照片，但是等啊等！等到現在也還沒等到貨呢！

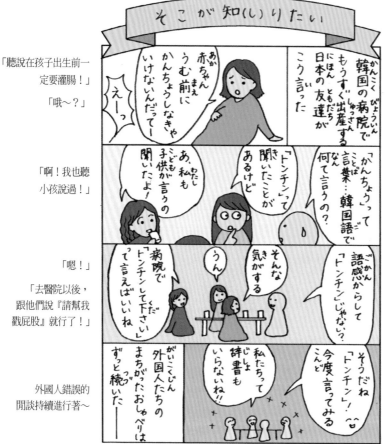

「聽說在孩子出生前一定要灌腸！」
「哦～？」

「啊！我也聽小孩說過！」

「嗯！」
「去醫院以後，跟他們說『請幫我戳屁股』就行了！」

外國人錯誤的閒談持續進行著～

在韓國醫院裡即將生產的日本朋友說：

「灌腸…用韓國話怎麼說？」
「聽說叫戳屁股…」

「從語感上來說，應該是戳屁股吧？」
「好像是！」

「那麼就是『戳屁股！』了，我下次說說看。」
「我們以後不需要字典了！」

160

我想知道

　　來到韓國以後，知道準備和韓國的男人結婚、或已經結婚在韓國生活的日本女人非常多，我非常高興，因爲到處都有韓、日夫妻，所以能經常聚在一起玩，可以用日語盡情地聊天，相同的苦悶也可以互相分享，互相排解壓力，所以覺得非常感激。

　　聽說到日本或韓國留學，或在第三國相遇的情侶很多。在語學堂經常可以看到男朋友或老公是韓國人的女同學，不僅是日本，台灣、俄羅斯、美國、菲律賓等世界各國的女性都聚集在那裡，這是否意味著說，韓國男性善於越過國境，抓住女人的心？反正對女人溫柔體貼、積極追求的人非常多，所以女人的心也很快就動搖了。

　　但只有一件事情，讓我十分掛心，就是娶到外國妻子的韓國男人中，好像以長男特別多，我家也一樣，而且和長男結婚的女人都說，「嫁到韓國之前，完全不知道當長男的妻子這麼難！」。有個日本朋友聽一位韓國女子說：「和那種條件的男人怎麼結婚？一般韓國女人，恐怕不願意嫁給他。」

　　今後爲了杜絕這樣的事情，韓國長男和外國女子交往之前，希望能召開一個「韓國長男之妻的作用」說明會。

某些時候

　　我在來韓國之前，幾乎沒吃過辣的食物。日本的飯桌上出現紅色的東西，也不過就是胡蘿蔔和番茄，所以來到韓國，看到餐廳裡擺出來的小菜全部都是鮮紅色時，我真是嚇呆了。

　　那段期間，我過去相當平和的消化器官發生了大革命，舌頭不是辣，而是疼。剛開始時連泡菜都不能吃，我那多情的先生（當時）會在湯水裡先洗一下再給我吃，公公、婆婆也特意為了不讓我吃辣的東西，費了很多心思。

　　過了不久，逐漸領略辣味裡豐富的滋味了。現在菜包肉、豆腐乳、醃拌菜我都非常喜歡，就連韓國非常辣的拉麵也能吃了！舌頭和消化器官好像也接受了這種變化，度過了混亂期，迎來了和平共處的時代。

　　但是也有過了三年都還不能吃的東西，就是真的很辣的炒章魚。第一次吃的時候，別說是嚐味道了，舌頭只感覺到又辣又麻，這真的是人吃的食物嗎？但是看見食客川流不息，每個人都揮汗如雨、津津有味地吃著。我不禁想著：「再過幾年，當我的舌頭經過進一步的革命後，或許我也能夠成為他們其中的一份子。」

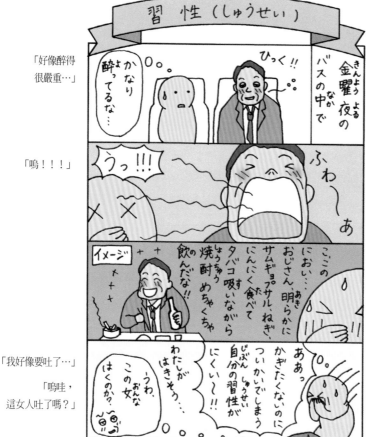

「好像醉得
很嚴重…」

「嗚！！！」

「我好像要吐了…」

「嗚哇，
這女人吐了嗎？」

星期五晚上的公車裡
「嗝！！」

「呼哇～啊！」

這，這味道…
歐吉桑一定吃了
五花肉、蔥、
還有大蒜，並且
一邊抽煙、一邊喝了
很多燒酒！」

「不想聞到的
也能聞到，
真討厭我的
這個毛病！」

習慣

雀（すずめ）百（ひゃく）まで　踊（おど）り　忘（わす）れず。

意義：麻雀活到一百歲也不會忘記跳舞。

小時候養成的習慣，年紀大了也改不了。

（三歲的習慣會持續到八十歲。）

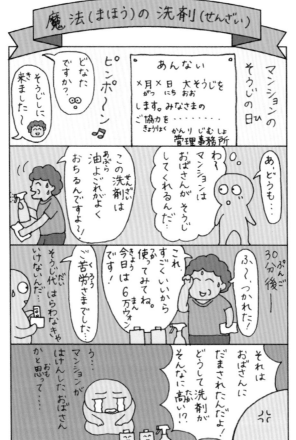

魔法(まほう)の 洗剤(せんざい)

叮咚～?

「是誰啊?」

「來打掃的～」

（公寓大清掃的日子）

<廣播>
某月某日將進行
大清掃,請各位協助···

（大廈管理委員會）

「這種洗滌劑
能快速清除油漬!」

「啊,謝謝!」
（「哇～公寓由歐巴桑
來打掃···」）

「辛苦了···」

得交清潔費啊?

30分鐘後——
「哎呀～累死了!」
「這個非常好用,
您試試。
今天一共6萬元!」

呃…我還以為是
公寓派來的
歐巴桑呢…

「妳被歐巴桑騙了啊!
洗滌劑怎麼會
那麼貴?」

166

魔法洗滌劑

　　那天是搬家以後，第一次的公寓「大清掃日」，不管是什麼樣的清掃，我們也不是有錢人家，難道會傻到相信有人要到家裡來打掃嗎？傻瓜就是我…

　　那天好像是業者一起清掃走廊和樓梯的日子，我連這個也不知道，被毫不相關的洗滌劑公司銷售歐巴桑的甜言蜜語迷惑，憑著她幾句：「沒有致癌成分，具有薄荷香味的高級洗滌劑（歐巴桑的說明)」，就買了幾瓶，後來被丈夫給罵慘了。

　　有時在家，常會接到各種勸誘電話和訪問銷售：不動產、報紙、牛奶、宗教、各式各樣…對於他們速度奇快的韓國語，我只能聽懂某種程度，因為不能把握他們的真正意思，所以適當的拒絕對我而言也是很難的。

　　他們因為不願意放棄，常使出的最後手段都是「不知道妳是外國人呢～」，但他們那樣說的話，通常會得到反效果。因為我最討厭他們不但不放棄，還問類似「妳是外國人嗎？從哪來的啊？為什麼在韓國居住？」等一連串的個人隱私問題。

肌膚相親

外國人がちょっととまどう同性同士のスキンシップ。

讓外國人有點緊張的同性間的肌膚之親。。

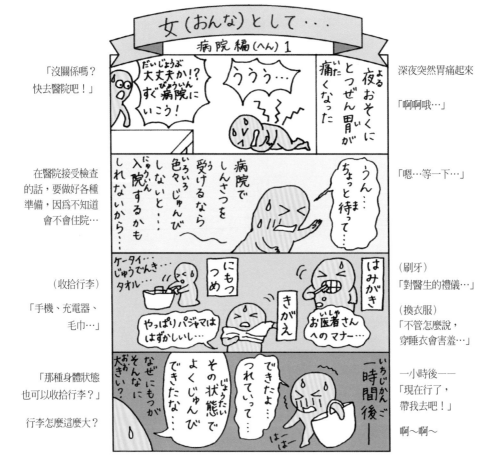

「沒關係嗎？
快去醫院吧！」

深夜突然胃痛起來

「啊啊哦…」

在醫院接受檢查
的話，要做好各種
準備，因為不知道
會不會住院…

「嗯…等一下…」

（收拾行李）

「手機、充電器、
毛巾…」

（刷牙）
「對醫生的禮儀…」

（換衣服）
「不管怎麼說，
穿睡衣會害羞…」

「那種身體狀態
也可以收拾行李？」

行李怎麼這麼大？

一小時後——
「現在行了，
帶我去吧！」

啊～啊～

作為女人

骨折り 損(ほねおりぞん)の くたびれ もうけ。

意義：如果沒有辛苦的代價，那將不會有效果，只是累死而已。[說多了白辛苦]

　　那天完全做好了住院的準備後，去了醫院，醫生只是檢查了一下，開了藥，就讓我回家了。

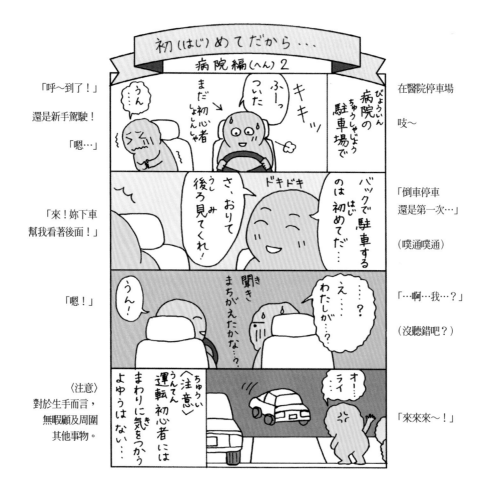

「呼～到了！」
還是新手駕駛！
「嗯…」

「來！妳下車幫我看著後面！」

「嗯！」

〈注意〉
對於生手而言，
無暇顧及周圍
其他事物。

在醫院停車場
吱～

「倒車停車
還是第一次…」
（噗通噗通）

「…啊…我…？」
（沒聽錯吧？）

「來來來～！」

172

第一次

耳(みみ)を 疑(うたが)う。

意義：懷疑耳朵。不能相信自己聽到的。

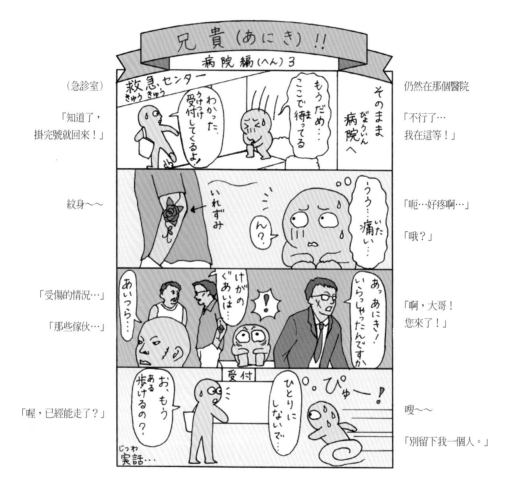

兄貴（あにき）!!

病院編（へん）3

（急診室）

「知道了，掛完號就回來！」

仍然在那個醫院

「不行了…我在這等！」

紋身～～

「呃…好疼啊…」

「哦？」

「受傷的情況…」

「那些傢伙…」

「啊，大哥！您來了！」

「喔，已經能走了？」

嗖～～

「別留下我一個人。」

174

大哥!

　　人如果受了驚嚇，好像也會忘了疼痛似的，雖然在韓國的電影、電視裡常看到，但是實在沒想到會眞的在半夜裡，在這樣的地方看到黑社會的人。

　　從年輕人到年長者都聚集在一起，急診室的診療室裡，擠滿的護士、醫生、病人和家屬，因爲那些人的存在，而產生了一絲絲焦慮。

　　這種時候可不是痛的時候，我的心思被他們吸引並覺得興奮，不知道什麼時候，我的腹痛也好了，爲了預防萬一，在接受診查的同時，我的腦子裡就已經根據這寶貴的經驗，建構好一則漫畫。

　　從醫院回去的時候，所有人都已經走了，他們好像沒有受重傷，還算幸運。我也託這意外相見的福，不但忘記了疼痛，還找到了漫畫素材，眞是個一石二鳥（？）的夜晚啊！

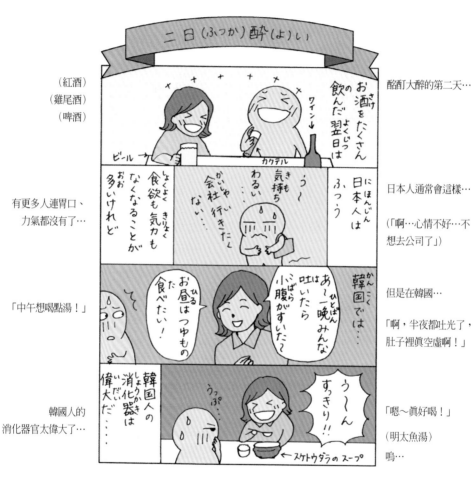

二日（ふつか）酔（よ）い

（紅酒）
（雞尾酒）
（啤酒）

ビール→　カクデル　ワイン→

お酒をたくさん飲んだ翌日は

酩酒大醉的第二天…

有更多人連胃口、
力氣都沒有了…

よくよく食欲も気力もなくなることがおおい多いけれど

にほんじん日本人はふつう

う～気持ちわるい

かいしゃ会社行きたくない…

日本人通常會這樣…

（「啊…心情不好…不想去公司了」）

「中午想喝點湯！」

お昼はつゆものた食べたい！

ひるは

あ～一晩みんな吐いたら小腹がすいた～

かんこく韓国では…

但是在韓國…

「啊，半夜都吐光了，肚子裡真空虛啊！」

韓國人的
消化器官太偉大了…

韓国人のしょうかき消化器はいだい偉大だ…

うっぷ…

う～んすっきり!!

スケトウダラのスープ→

「嗯～真好喝！」
（明太魚湯）

嗚…

176

宿醉

　　總是覺得很能喝酒的韓國人好像很多，喝酒的速度也很快，而且喝的量好像也相當多。具備有強！快！多！三個節奏。爲了確認我的想法，問了很多參加過韓、日宴會很能喝酒的朋友，他們都很肯定的回答「對！」

　　如果看了韓國人喝燒酒的方法，日本朋友常常會大吃一驚。因爲在日本都是在燒酒裡加冰水或溫水稀釋了再喝，但在韓國，每一杯都是乾杯。韓國朋友說可以一下子就喝醉，所以非常經濟。彼此問到酒量時都說：「我幾乎不會喝酒，只能喝三瓶」，從這話來看，燒酒好像是最基本的。

　　到了第二天，兩國國民體質上的差異就更明顯了。日本人宿醉後，會出現沒有口味、渾身無力、頭疼、想休息（？）等症狀；但在韓國，恢復力強的人相當多，早上看起來很疲倦的人，到了中午時臉色就已經好轉了，開始計畫「我想喝湯！」、「一定要吃飯」等，眞讓人吃驚。也許韓國人的消化器官和消化液裡，藏著了不起的秘密吧！

　　我的酒量如果用燒酒衡量的話是兩杯，不是瓶，燒酒杯兩杯，是眞的！

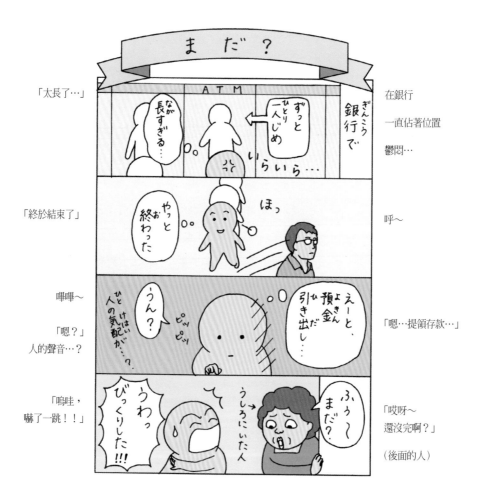

還沒結束？

　　韓國朋友告訴我，討厭等待的韓國人很多。我想了一下，在日本，第一天打折的百貨公司，或因美食而聞名的餐廳前，有很多人排著長長的隊伍等著，但在韓國，那樣的地方很少看到等候很久的人。即使去有名的餐廳，如果人太多，大部分的人都會立刻放棄，掉頭就走。到目前為止，在韓國看到像日本一樣長長隊伍的，只有在遊樂場的雲霄飛車前和排隊買樂透彩券的人潮而已。

　　在百貨公司的廁所裡排隊也是，有時候會感覺站在身後的歐巴桑焦急的徵兆，她會緊緊地貼在我身後偷看前面，或是深吸氣，甚或自言自語的都有。但是因為我也處於相當緊急的狀態，所以即使想讓步也不能，因為如果感情用事讓步的話，很可能會讓自己發生危險。

　　今天我又在廁所裡排隊，一位歐巴桑說：「對不起，太急了～！」，完全無視於排隊的人，就衝到最前面，所有的人都立刻用寫著「我也急！」，甚至帶著殺氣的臉，怒視那位歐巴桑，但當時那位歐巴桑已經拉開了褲子拉鏈，甚至是看到內衣的狀態了，沒有任何人能抗拒她那種視死如歸的舉動，站在最前面的我也立刻偃旗息鼓，說了聲：「是」，就讓她先進去了。

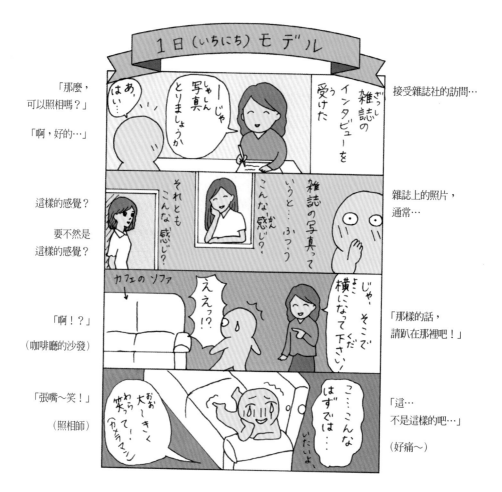

一日模特兒

　　我不太喜歡別人給我照相，因為不好意思，而且我非常不上相，您不妨想像其實我本人要比照片漂亮好幾倍（吹牛大王）。看照片的話，就不得不承認我的現實情況，真是悲哀啊！不，我就算是想主張我的臉長得很正常，但確實的證據就擺在眼前，我也實在沒有辦法啊！

　　託漫畫之福，我接受了幾次採訪，但對於一定要拍照，我真的非常痛苦。雖然不知道日本的採訪是什麼樣子，但在韓國拍照時，大多要擺出各種姿勢，其實大家都是平凡人，不擺出誇張姿勢，讀者可能也會覺得沒意思。只是文靜淺笑那可不行，得靠在窗邊喝咖啡，或者坐在椅子上歪著頭、撐著下巴，或者在外面和丈夫牽手談笑，或是躺在沙發上打滾，各種各樣讓人害羞的建議都有。

　　其實從一開始，就應該說好不公開我的臉、年紀、名字，那樣的話，照片也只要露出手指或下巴，再強迫他們寫上「長得好像李英愛」等等說法，不是更能增添神秘感嗎…可惜！

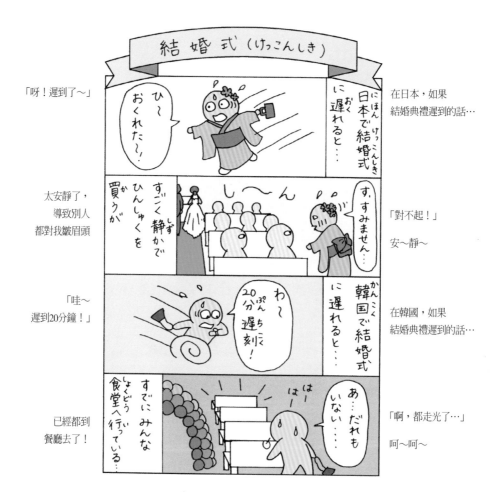

婚禮

　　看過韓國一般婚禮的日本人，大多都會感到很驚訝，最近一邊用餐一邊觀禮的情況雖然增多，但是因為婚禮從開始到結束，進行得很快，假如去晚了，很可能連新郎新娘都看不到（當然如果等著，他們會一起到餐廳的）。但是因為結束得快，所以讓人覺得非常方便、輕鬆，比起日本，舉行儀式的一方和觀禮的一方都不會有太大的負擔，想來道賀的人都可以來，這點很好。

　　日本雖然最近舉行海外婚禮或便服晚會的形式也很多，但如果在飯店裡舉行普通婚禮的話，婚禮後的兩個小時左右有喜宴，在喜宴上可以吃到美味套餐，客人到前面為新郎、新娘朗誦一段準備好的演說，還有些朋友表演自己的特長娛樂來賓，祝福新郎新娘，然後接受禮物回去。但是在準備的規模上，要比韓國更具氣氛，舉行儀式的一方和觀禮的一方花費都很大，而且只有受到邀請的人才能參加。

　　因為這點不同，所以我們在韓國舉行婚禮的時候十分擔心，和日本不同，收關結婚日程等事情，和飯店方面也沒有商量，所以完全不知道那天到底應該怎麼做才好。當天就在啊…啊…之間，進行了結婚儀式，從日本來的朋友好像認為韓國的婚禮很有意思，連傳統婚禮都跑來參觀，還照了許多照片，才心滿意足地回日本。

憂鬱的媳婦們

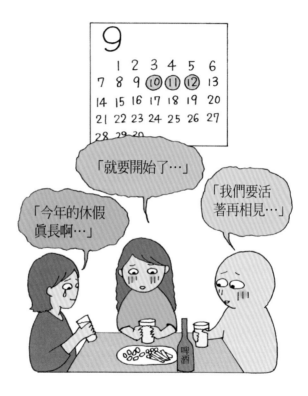

韓國人のおくさんも大變だというミョンジョルが近づくと，
慣れない外國人妻たちの心も重くなる…

連韓國的新娘們都疲於應付的節日來臨時，
外籍新娘的心情就更加沈重了。。

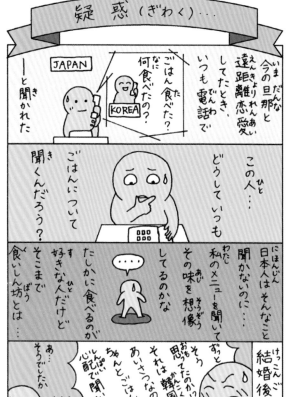

當初和老公
談遠距離戀愛時，
常用電話——

他會問：
「吃飯了嗎？
吃什麼了？」

這人…爲什麼經常

問吃飯的事情呢？

日本人不那麼問的，
是不是想知道菜單，
然後想像那個味道？

雖說他喜歡美食，但
到了這種程度，就有
點像飯桶了…

結婚後——
「妳一直是
那麼想的？」

「那是韓國的問候語！
是擔心你吃的
好不好才問的！！」

「哦，是這樣啊！」

疑惑

　　雖然現在成了一個笑話，但當時眞的是這麼想的。故意等到吃完飯後打電話來，更加啓人疑竇。吃飯了嗎？吃了什麼？到底爲什麼問呢？在日本這會被認爲是干涉，是不是他最近沒飯吃呢？還是他以比較我倆的飯菜爲樂…

　　我來韓國以後，才聽說這個習慣帶有從前飢荒時期的痕跡，還聽說是關心對方、愛戀對方證據。

　　那麼老公最近有時不知道我剪了頭髮…沒有關心，是不是意味著愛情也…？

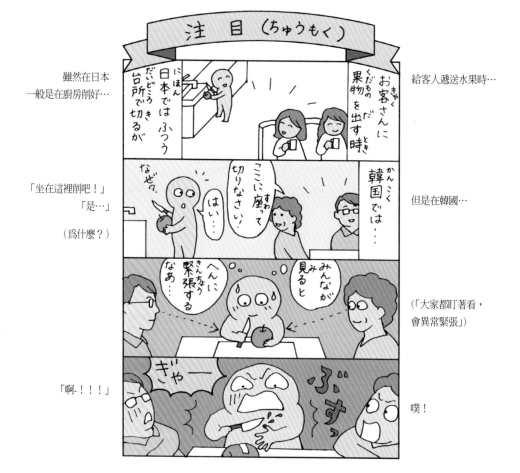

188

注意

　　像漫畫中所示，生活裡微小的的文化差異不少，驚訝或苦悶的事情更多。

　　比如說，連最基本的電冰箱禮儀也不一樣，在日本隨便打開別人家裡的冰箱是很失禮的，因爲冰箱就是一個家的隱私，裡面裝滿了不想被別人看到的東西，即便如此，聽到這些話的韓國人都相當驚訝。

　　有一天，一對韓、日夫婦回日本的娘家，岳母看到韓國女婿打開冰箱，心情大受影響，於是對女兒抱怨，這是文化差異所引起的麻煩，讓哪一方都覺得很爲難。

　　相反地，在韓國的日本人也很辛苦，剛開始家裡來客人，我不想被別人看的東西，都被打開來看的時候，眞是嚇得呆住了。

　　鄰國之間尚且如此，如果嫁到更遠的國家，每天可能都會受到很多衝擊。從遼闊的世界來看，也許韓、日之間的文化差異眞的很微小吧！

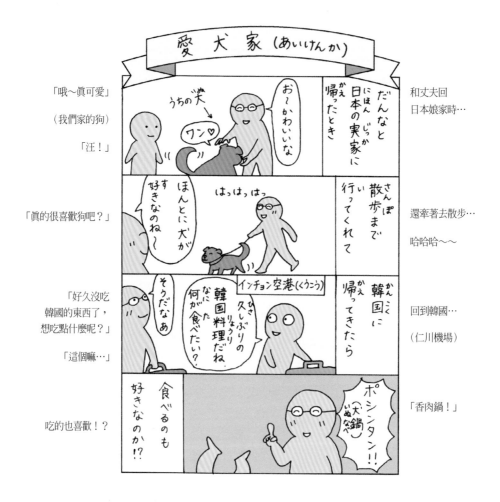

愛犬家

　我覺得吃狗肉完全是個人的愛好，雖然在愛犬俱樂部附近發現狗肉店時嚇了一跳，但想到這也是一種文化也就釋然了。日本有吃鯨魚的文化，澳洲也有吃袋鼠的人。偶爾在新聞裡，看到有反對韓國人吃狗肉的外國人的消息，總覺得那些任意反對具有歷史和意義的其他國家飲食文化的外國人有點牽強。

　但就我自己而言，別人再怎麼說肉嫩、好吃，再怎麼富有營養，我也堅決不吃一口狗肉，給我一百萬也不吃（要是一億的話…當然得快點吃），這是絕對堅持的意志。

　問到爲什麼不吃，那是因爲會想起一條從小和我一起長大、養了十七年之久的狗，相處如此長久，當然如同親人一般，所以我從沒吃過狗肉，總覺得如同吃了我們家人的朋友（狗）一樣，是一種背叛的行爲。

　我個人有如此的緣由，但我從來沒反對過我周圍的人吃狗肉，快、快，多吃點再回來～，但有一點，千萬別叫我去吃就行了。

國家圖書館出版品預行編目資料

158公分的陽子小姐：韓國日本媳 / 田上陽子
圖文；盧鴻金翻譯.-- 初版--
臺北市：大塊文化，2005 [民 94]
面：　　公分.--(catch : 87)

ISBN 986-7291-19-0 (平裝)

947.41　　　　　　　94001224